Salvador Dali

Salvador Dali

달리
나는 세상의 배꼽

Salvador Dali

달리, 나는 세상의 배꼽

김종근 지음

발 행 일 초판 1쇄 2004년 8월 1일
　　　　　　2쇄 2004년 9월 1일
발 행 처 평단아트(평단문화사)
발 행 인 최석두
책임편집 이경숙
편 집 부 서정순 · 박지용
관　　리 정명남 · 김주원
인　　쇄 한승문화사 / 제본 정문제책 / 출력 앤컴
등록번호 제1-765호 / 등록일 1988년 7월 6일
주　　소 서울시 마포구 서교동 480-9 에이스빌딩 3층
전화번호 (02)325-8144(代) 팩시밀리 (02)325-8143
www.pdbook.co.kr e-mail pyongdan@hanmail.net
ISBN 89-7343-206-0-03600

달리
나는 세상의 배꼽

김종근 지음

평단아트

책을 내면서

프랑스에서 유학하던 1996년 여름 이맘 때 나는 가족들을 이끌고 자동차로 프랑스 국경을 넘어 가우디를 만나러 스페인으로 갔다.

바르셀로나로 가는 도중 나는 피게라스의 '달리 미술관'을 방문했다. 80년 중반 뉴욕의 현대미술관(MOMA)에서 본 그의 작품이 생각났기 때문이다. 달리의 대표작이었던 〈기억의 영속성〉이란 작품이었다. 나뭇가지에 걸려 있는 축 늘어진 시계, 그 이미지가 주는 인상은 내게 너무나도 매혹적이었다.

몇 시간을 자동차로 질주한 후 '달리 미술관'에 도착한 나는 그 미술관의 파격적인 구성과 형태, 외형의 생김새에 다소 당황했다. 마침 '고야 특별전'이 열리고 있었다. 그만큼 달리는 나에게 매우 충격적이고 발칙한 상상력의 예술가로 다가왔다. 마당에 놓여 있는 케딜락 자동차에서부터 미술관을 가득 채운 기발하고 변화무쌍한 작품들에서 나는 한순간도 시선을 뗄 수 없었다. 엘뤼아르의 부인 갈라를 가로챈 그에게 아버지가 분노했던 것처럼 나의 눈에도 부도덕해보였던 달리라는 인간과 예술에 대한 열정, 그 천재성이 새롭게 다가왔다.

나는 달리라는 화가와 그의 예술 세계인 '초현실주의'에 대하여 좀더 알고 싶어졌다. 《달리, 나는 세상의 배꼽》은 이렇게 오래전 기억으로부터 출발되었다. 이 책은 먼저 달리의 생애와 예술을 이해하기 위한 목적으로 씌어졌다. 그래서 가급적 쉬운 말로 풀어서 기술하려고 노력했다. 그러나 그의 환상적이고 초현실적인 예술세계를 해명하기 위해 풀어쓰기에는 솔직히 어느 정도 한계가 있어 그대로 쓰는 것이 불가피했다.

이 책은 3부로 구성되었다. 구성을 보면, 먼저 1부는 아버지의 눈으로 본 달리의 어린시절을 거쳐 스물한 살 때까지의 행적을 아버지의 눈으로 살펴본 것이다.

2부는 그가 자신의 《천재의 일기》에서 고백했던 것처럼 달리가 보는 달리의 모습을 다소 연대기적인 시점으로 기술했다. 그리고 그 중심은 중요한 그의 작품에 맞추어져 있다. 그리고 마지막 3부는 평론가들이 보는 달리의 평가를 살펴보았다. 여전히 그를 바라보는 시선은 상업적인 것에 탐닉했던 점에서 비판의 측면이 많지만 그런 부분들은 생략했다. 그 부분은 별도의 지면에서 논쟁의 여지가 있기 때문이다. 체계있게 열심히 정리를 하려 했지만 막상 원고를 넘기고 보니 명료한 작품세계의 해설에서 많은 부분에 허점이 보인다.

특히 참고한 문헌들을 일일이 밝히지 못했다. 그 문헌들에서 많은 오류를 교정했지만, 이 책에도 그러한 부분이 있을 것이다. 그러나 여기 씌어진 모든 내용과 책임은 전적으로 나에게 있다. 앞으로도 만약 오자나 잘못된 부분이 있으면 계속적으로 수정해나갈 것이다. 독자 여러분의 많은 질책을 바란다.

이 작은 책을 쓰는 데 너무나 많은 사람들의 도움을 받았다. 먼저 '달리 탄생 100주년 기념 특별전'의 주최인 유로커뮤니케이션 신용욱 사장, 아트링크의 이경은 사장, 이분들의 협조가 없었다면 책은 훨씬 더 늦어졌을 것이다.

그리고 원서를 구해 보내준 파리 가나보부르 전병우 씨, 어려운 글들을 무리 없이 보게 해준 김현주, 그리고 평단문화사의 이경숙, 서정순과 박지용, 이 세 분의 뜨거운 마음과 노력이 없었다면 이렇게 풍부하고 예쁜 책으로 만들어지는 것은 도저히 불가능했을 것이다. 무엇보다 어려운 출판 상황에서 좋은 책을 위해 기꺼이 출판을 해주신 최석두 사장님께 깊은 감사를 드린다.

책출판을 핑계로 너무나 소홀했던 가족에게, 병상에 계신 아버님께 그리고 달리를 사랑하는 사람들에게 이 책을 바치고 싶다.

2004년 7월 초
김 종 근

아버지가 말하는 달리

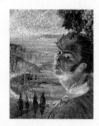

달리가 말하는 달리

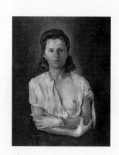

평론가가 말하는 달리

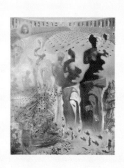

Salvador Dali

운명적으로 중대한 콤플렉스를 부여받은 것 외에도, 피안과 현실과의 불가사의한 공존을 어려서부터 체험한 것 같구나. 자기현
시욕과 과대망상증, 그리고 후일의 빛나는 초현실주의자다운 면모를 이러한 운명적인 필연성으로부터 얻게 된 것이라는 생각이
든다. 너도 알다시피 초현실주의는 무의식적인 정신 세계를 탐구하여, 보다 시적인 창작으로 나아가는 예술운동이지 않니.

아버지가 말하는
달 리

야만스런 행동 속에 외로움이 있다

사랑하는 나의 아들아. 나는 이제 너의 어린 시절에 대하여, 그리고
네가 그림을 그리겠다고 떼를 쓰던 젊은 청년 시절로부터, 네가 사랑
하는 여인을 위해 아버지와 절교를 하던 시절까지 너의 모든 예술에
대하여 여기에 말하고자 한다.

왜냐하면 세상의 모든 사람들이 너의 예술에 대하여, 너의 그 천재적
인 광기에 대하여 듣길 원하고 또 알고 싶어하기 때문이다. 그러나 무엇
보다도 너는 내가 사랑하는 그리고 가장 아끼는, 세상에 둘도 없는 나의
아들이므로 나는 어서 빨리 너를 사람들에게 자랑하고 싶은 것이다.

〈집 앞 해변에 있는 달리 일가〉, 1918년경, 14.5×21.5cm

> "
> 그는 언제나 자신이
> 그냥 스페인 사람이 아니라
> 카탈루니아인이라는 사실이
> 더 중요하다는 점을 명확히 했다
> "

네가 태어난 고향은 스페인의 게로나주 카탈루니아 북동부의 한 구
석에 있는 작은 상업도시, 피게라스란다. 네가 태어난 이 카탈루니아

는, 한쪽은 지중해의 해안선에 접하고 또 한쪽은 피레네 산맥을 따라 프랑스와 안도라 지방의 국경에 접해 있는 도시란다.

1904년 5월 11일에 너는 태어났단다. 원래 너의 세례명은 살바도르 펠리페 하신토 달리 도메네크이다. 너의 이름을 다시 불러보니 부모로서 나는 네 이름에 관한 아주 가슴 아픈 추억을 말하지 않을 수 없구나. 그러니까, 그때 이 애비의 나이는 41살이었다. 사람들은 나를 돈 살바도르 달리 이쿠시라고 불렀지.

나는 여기서 100킬로미터 떨어진 알트 엠프르다라는 지방에 문서를 인증하는 공증인이었단다. 비록 지방 관리인이긴 했지만, 나는 음악과 그림을 좋아했고, 집을 멋있게 꾸며놓고 이 고장 예술가들을 초청해서 파티를 열곤 했지. 중류층에 속하는 문화애호가인 나를 사람들은 멋쟁이라고 불렀단다. 물론 우리 스페인에서는 성공한 남자들의 직업을 신부 아니면 투우사라고들 했지만 말이다.

너희 엄마 펠리파는 나보다 11살이나 아래였고, 스페인의 중요한 중심지인 바르셀로나의 부유한 상인 집안에서 태어났지.
그녀가 널 낳았을 때 우리는 탄성을 내질렀단다.

"보라, 살바도르 달리가 태어났다.
바람은 멈추고 하늘은 해맑은 순수. 고요한 지중해,
그 물고기 등처럼 매끈한 수면 위에 일곱 빛깔로
반사된 태양이 비늘처럼 반짝인다."
이처럼 너의 탄생은 눈부셨지!

3세 때 달리의 모습

13

참, 너에게는 우리가 죽어서도 잊지 못할 만큼 그리운 형이 하나 있었단다. 첫 아들인 그 애는 꽤 총명해 우리들의 사랑을 듬뿍 받았는데, 불행히도 7세에 뇌막염으로 세상을 떠나고 말았지. 그리고 3년 뒤에 태어난 아이가 너였단다. 우리는 너의 형을 못 잊어 둘째인 너를 마치 죽은 첫애의 부활로 여겨 이름마저 같은 살바도르 달리라 짓고 모든 것을 그에 맞추어 너를 키웠단다.

그래서인지 어린 너는 '자기'라는 존재는 없고, 잘하건 못하건 어디까지나 죽은 형의 그림자에 지나지 않는 자신을 보고서 신경질적으로 짜증을 내며 혼란스러워했지. 만난 적이 없는 형을 원망하고 질투해야만 하는 것이 네 인생의 숙명 같구나. 아마도 그래서 너는 형의 망령에서 벗어나 자신을 찾기 위해 더 반항적일 수밖에 없었던 것 같고. 너는 커서도 언제나 죽은 형이 아니고, 살아 있는 동생이라는 것을 증명하고 싶어했으니까 말이다.

죽은 형의 그림자에 가려 존재감을 잃다

아무런 종교를 가지고 있지 않은 나를 두고 네 어머니 펠리파는 너의 방에 그리스도의 사진과 네 형의 사진을 나란히 걸어두었다. 그것이 아마 너를 극도의 신비적 혼란에 빠지게 하고 너의 마음에 큰 상처를 주었던 것 같구나. 결국은 그것이 너에게 콤플렉스가 되었고. 펠리파는 어린 너에게 "너의 형은 십자가의 그리스도에 귀의하였노라." 하

고 들려주곤 함으로써 너를 더욱 혼란의 고통 속으로 빠져들게 하였지.

한편 너의 극히 내성적이며 수줍던 성격이 때로는 격렬하게 폭발하기도 했단다. 나중에 너는 종교화에 대해 대단한 집착을 보이는데, 대표작 〈십자가의 성(聖) 요한의 그리스도〉는 이때부터 받은 자극에서 기인하는 것이 아닌가 생각이 되는구나.

1961년 12월, 나중에 네가 파리의 한 대학에서 한 강연 중에 다음 구절은 정말 이 애비를 아프게 했단다.

> 나의 모든 우스꽝스런 행동과 대수롭지 않은 행동들은, 나의 인생에 항상 따라다니는 비극인 것입니다. 나는 결코 죽은 형이 아니라, 살아 있는 동생이라는 것을 자신에게 증명하고 싶었습니다

그리하여 우리에게는 현실의 살바도르 부자 외에, 현실에는 없지만 정신적

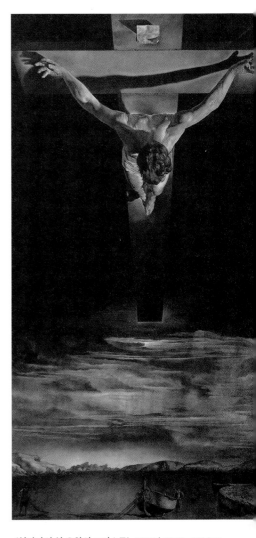

〈십자가의 성 요한의 그리스도〉, 1951년, 204.8×115.9cm
현대 사실주의 화가들에게 있어, 그리스도의 얼굴을 묘사하는 것은 당연한 화법이었다. 그러나 달리는 이 작품에서 그리스도의 얼굴 대신 고도로 이상화된 육체를 그림으로써 종교화를 뛰어넘는 예술 작품을 창조했다.

으로는 살아 있는 2명의 살바도르, 결국 4명의 살바도르가 존재하게 되었단다.

어렸을 적에 네가 겪어야 했던 마음의 혼돈과 전율을 상상하기는 그리 어려운 일이 아닐 테지. 고해성사실에서 때때로 정신분열증적인 감정을 비극적으로 폭발시켰던 너의 성격은, 이 에피소드와 깊은 관련이 있는 것이 분명한 것 같다. 죽은 형의 이름을 물려받아야 했던 너는 모든 것에 관련하여 그와 비교당해야 했지. 기억나니? 우리들의 침실 벽 높은 곳에는 죽은 너의 형 살바도르의 사진이 걸려 있고, 그 옆에 스페인이 낳은 위대한 화가 벨라스케스의 〈십자가의 그리스도〉의 복제화가 나란히 걸려 있었단다. 살바도르(Salvador)가 '구세주'를 의미하고, 그리스도의 별칭이기도 한 것은 말할 필요도 없겠지.

"그리스 신화의 쌍둥이 카스토르와 폴리데우케스처럼
형을 죽임으로 해서 나 자신의 불사신을 손에 넣었던 것과 같았다"

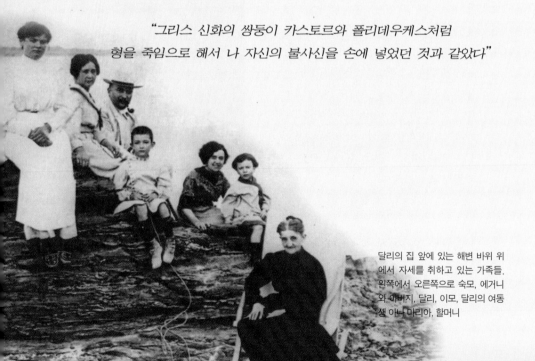

달리의 집 앞에 있는 해변 바위 위에서 자세를 취하고 있는 가족들. 왼쪽에서 오른쪽으로 숙모, 에거니와 아버지, 달리, 이모, 달리의 여동생 아나 마리아, 할머니

그러고 보니 너는 이와 같이 운명적으로 중대한 콤플렉스를 부여받은 것 외에도, 저 세상과 현실과의 불가사의한 공존을 어려서부터 체험한 것 같구나. 너의, 저 자기현시욕과 과대망상증, 그리고 후일의 빛나는 초현실주의자다운 면모를 이러한 운명적인 필연성으로부터 얻게 된 것이라는 생각이 든다.

너도 알다시피 초현실주의는 무의식적인 정신세계를 탐구하여 설명하고, 틀에 갇힌 상상력을 해방시켜 보다 시적인 창작으로 나아가는 예술 운동이지 않니. 물론 이 운동의 모체는 다다이즘이었지. 모든 기성 개념에 반기를 들고 모든 예술을 부정하는 것에서 시작한 다다의 정신은 초현실주의 운동으로 계승되었던 거고.

6세 때 달리의 모습

다시 하던 얘기로 돌아와서, 나와 너의 엄마는 어린 너 살바도르를 위해 돈을 아낌없이 썼단다. 그런데 너는 이미 태어날 때부터 별스런 부분이 많았고, 또래 아이들에게는 아주 못된 악동이었지.

다섯 살 때 너는 바르셀로나의 어느 시골 마을에서, 세발 자전거를 탄 아이를 도와준다고 거짓말을 하고는, 사람들이 있나 없나 둘러보고 다리 밑으로 꼬마를 떠밀어버렸단다. 그날은 봄날이었는데 너는 피투성이가 된 그 아이를 보고선 감미로운 환각 상태에 빠지는 것을 경험했지. 마치 즐기는 것처럼 죄책감도 없이. 그것은 아주 고약한 짓이었음에도 불구하고……

나는 아무리 네가 천방지축으로 놀아도 그저 '큰 애 짓이려니……
하고 귀엽게만 보아주었단다. 그래서 너는 툭하면 버릇없이 세살배기
여동생 아나 마리아의 머리통을 발길로 걷어찼지. 여덟 살 때는 일부
러 이부자리에 오줌을 누기도 하였고 정말이지 너의 악동 짓은 못말릴
정도였단다. 야만스런 행동으로 온 집안을 떠들썩하게 만드는 데 마치
천부적인 재능이 있는 것처럼 말이다.

　　그러나 네가 항상 말썽만 피운 건 아니란다. 너는 이미 어른의 머리
라고 여겨질 정도로 성숙한 생각도 했지. 어린아이인 여섯 살 때 너는
요리사가 되길 꿈꾸었고, 일곱 살 때에는 프랑스 전쟁의 영웅 나폴레

〈병든 아이〉, 1922년경
57×51cm
인상주의 회화에 관심을
기울이면서 달리는 〈병든
아이〉같은 습작을 통해
밝은 색조에 눈뜨게 된다.

옹이 되고 싶어했지. 그래서 나는 앞으로 네가 어떻게 자라서 무엇이 될 것인지 몹시도 궁금하고 조심스러웠단다. 왜냐하면 너는 너무도 일찍부터 별스럽고 야단스러웠기 때문이지.

그러던 어느 날 네가 여섯 살 때 너는 첫 번째 그림을 그렸단다. 그림으로 생각되는, 그래, 너는 일찍부터 그림에 뛰어난 재능을 발휘했지만, 정확하게는 열 살이 되던 해에 인상파 화풍의 그림을 그렸지.

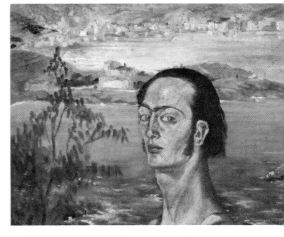

너는 피게라스 근교를 주제로 한 폭의 풍경화를 그렸는데 이것을 보고서 우리는 일찍부터 너에게 화가로서의 천부적인 재능과 실력이 있음을 눈치챘단다. 네가 14세 때 모사한 네덜란드풍 실내 풍경화와 17세 때 그린, 거친 붓 터치의 인상파 화풍의 자화상은 사람들을 놀라게 하는 데 충분했단다.

〈라파엘로풍의 목을 한 자화상〉, 1921~1922년, 41.5×53cm

> **난 나 자신을 미친듯이 사랑한다고
> 일기에 쓸 만큼 이미 자아도취에 빠져 있었다**

그래, 어릴 때 너는 유화공부를 함에 있어 피게라스의 미술학교의 호안 누니에스 선생의 특별한 가르침을 받지만, 그는 너에게 렘브란트

의 에칭을 보여주고 명암법의 비밀을 설명해주거나 했을 뿐이다. 어쨌든 너는 14세 때 처음으로 피게라스의 시립극장에서 개최된 지방 미술전에 최초의 유화그림을 출품했는데 이것이 비평가들로부터 큰 주목을 받아, 말썽 많은 네가 이 애비를 즐겁게 하기도 했지. 뿐만 아니라 1919년에는 지역 잡지에 위대한 거장 화가들에 대한 글과 시를 발표해서 사람들을 놀라게 하였단다.

1920년경에는, 〈레스프리 누보(L′Esprit Nouveau)〉지에서 처음으로 큐비즘[cubism: 입체주의, 20세기 초 야수파(포비슴) 운동을 전후해서 일어난 미술운동]을 이해하고서는, 네가 후안 그리스의 지상명령적 신비주의에 대해서 말하는 것을 친구는 들었지.

당시 후안 그리스는 피카소, 조르주 브라크와 함께 큐비즘 운동을 주도한 인물이었으니까 말이다. 그리고 그 무렵 피게라스에서 지방화가 30인에 의한 전람회가 있어서, 네가 두세 점 출품해보았던 것이 좋은 비평을 받게 되고, 이 성공이 내가 너를 화가로 키우겠다는 생각을 결정적으로 굳히게 했단다.

1921년 2월에 너의 어머니는 세상을 떴고, 이듬해 너는 마드리드에 있는 산 페르난도 미술학교에 입학을 했지. 이곳 기숙사에 머물면서 너는 너의 생애에 아주 중요한 친구들을 만났는데 그들이 바로 나중에 시인이자 극작가가 된 가르시아 로르카와 영화 제작자이자 초현실주의의 창설자 루이스 부뉴엘이었지.

1922년부터 너는 이곳 마드리드 미술학교에서 수년간 수학하였지

만 솔직히 너의 미술학교 생활은 그리 순조롭지 못한 편이었단다. 아니나 다를까 너는 2학년 초, 규율 위반으로 정학 처분을 받았지. 이 정학 사건을 두고 너는 자세한 내막을 내게 설명했단다.

"저는 학생들로부터 작품을 인정받지 못한 한 신임 교수의 취임식 때 조용히 취임식장을 빠져나왔을 뿐인데, 그 뒤 학생들이 집단적으로 교수를 맹렬히 비난하기 시작했어요. 사태가 심각해지자 경찰까지 개입하게 되었구요. 나중에서야 저는, 제가 주동자의 한 사람으로 올라 있다는 사실을 알게 되었습니다."

이 일로 너는 두 번의 정학 처분을 받았고, 결국 학교를 중퇴하고 말았단다. 그러면서 너는 호기롭게 말했지. 형식적인 수업을 끝마치

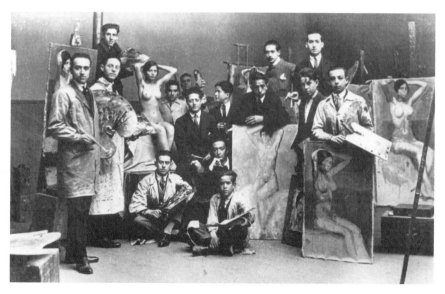

마드리드 국립 미술학교 재학 당시의 달리(앞줄 중앙), 1922~1923년경. 1926년 10월 퇴학처분 받음

기 위해 마드리드의 아카데미에 남아 있는 것보다는 좀더 빨리 피게라스로 돌아가 자신에게 정말로 중요한 그림에 전념하는 것이 더 가치 있기 때문에 일부러 퇴학을 당한 것이라고 말이다.

자유분방함으로 내면의 슬픔을 감춘 달리

한편, 부유한 집안에 태어난 것과는 다르게 하층민 자녀들이 다니는 초등학교에서 너는 프랑스어를 배웠고 프랑스 문학을 즐길 줄 알게 되었지. 그렇지만 너의 교과서를 보면 온통 그림 낙서투성이였단다. 때문에 이 애비는 네 성적이 형편없을 거라 생각했는데 의외로 너의 성적은 좋았어! 그것은 겉돌기만 하려는 네가 그래도 철이 들었다는 것을 의미하는 것이었지. 그렇다고 너의 반항적인 기질이 아주 없어진 것은 아니었단다. 열여섯 살 때 너는 마리아 수도회가 운영하는 학교 돌계단에서 몸을 날려 계단에 부딪치는 따위의 어처구니없는 짓들을 저질러놓곤 했으니까. 온몸에는 멍으로 가득한데 그런데도 넌 미칠 듯이 기뻐했지, 생각나니?

무엇보다 너는 네 스스로가 천재라고 생각했기 때문에 아빠인 나로서는 가히 염려스러웠단다. 그러나 네가 나의 서재에 들어와 볼테르와 임마뉴엘 칸트, 니체를 비롯한 이런저런 철학책들을 탐독할 때는, '나의 아들'이 장차 훌륭한 사상을 가진 남다른 인물이 될 것이라고 은근히 기대하기도 했지.

참, 애야. 너는 몸에 좋다는 시금치를 특히 혐오했단다. 시금치가 자유로운 모양새를 취하고 있다는 것이 그 이유였지. 하여 너는 시금치와는 전혀 다른 성질의 갑각류를 좋아했고 훗날 유명한 화가가 되어서는, 전화기 위에 바닷가재를 올려놓는 〈바닷가재 전화기〉라는 신기하고 기발한 작품을 만들었지.

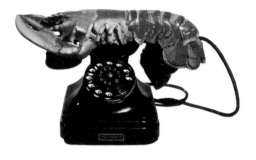

〈바닷가재 전화기〉, 1936년, 15×30×17cm
영국의 백만장자인 에드워드 제임스는 달리의 후원자로, 달리의 작품 〈바닷가재 전화기〉 말고도 〈매 웨스트 입술 소파〉를 소장했다.

1922년 마드리드 미술학교에 입학한 너는 학교 수업에는 만족하지 못하고 인상파, 점묘파를 거쳐 미래파, 피카소의 큐비즘 등에 관심을 가지기에 이르렀단다. 그 전에 너는 미술학교 입학시험으로 이 애비와 너의 여동생의 애간장을 태웠는데, 이유인즉 실기시험인 고대 조각의 소묘를, 네가 두 번이나 고쳤음에도 불구하고 규정보다 작게 그렸기 때문이지. 하지만 다행스럽게도 시험관은 너의 뛰어난 기량을 인정하여 입학을 허가했단다.

그렇게 너는 미술학교 생활을 시작하지만, 인상파에 빠진 진보적인 교사들은 회화를 법칙이 없는, 탐페라만(기질, 체질)에 따라 자유롭게 그리도록 학생들에게 가르치고 있었지. 이것은 너에게 아무것도 가르치지 않는 것과 같았단다. 매일 착실하게 통학하고, 일요일에는 프라도 미술관에서 모든 화파의 구도를 분석해서 연구하고, 회화의 기술과 법칙을 찾는 데에 흥미를 가지고 있던 너는 결국 학교에 실망감을 느끼게 됐지.

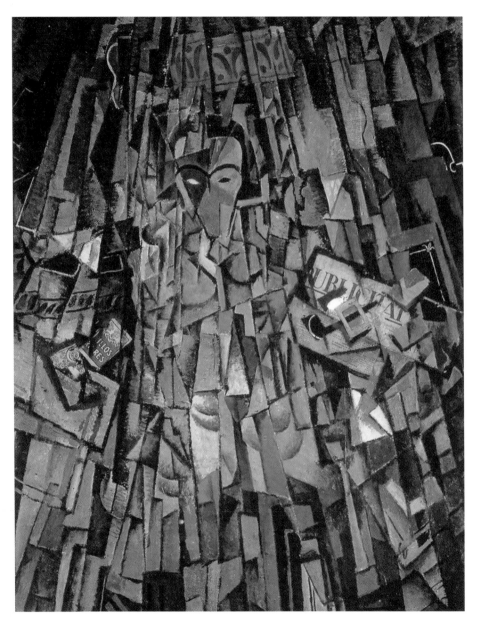

〈라 퓌블리시타트지가 있는 자화상〉, 1923년, 104.9×74.2cm
나무판을 댄 판지에 유채, 콜라주 기법을 사용한 큐비즘 경향의 초기 작품

네가 미래파와 피카소, 그리스의 큐비즘에 한창 관심을 두고 있을 무렵의 어느 날, 존경하는 조르주 브라크의 화집을 학교에 가지고 가 급우들에게 보여주었던 적이 있었단다. 그러나 당시 큐비즘을 아는 친구들은 거의 없을 정도여서 너는 좀 김이 새는 느낌을 경험해야 했지. 그러는 동안 네가 하숙집에 그려놓은 큐비즘 작품이 친구에게 발견되어, 일약 너는 급우들의 존경을 받는 스타가 되기도 했어! 어깨까지 내린 긴 머리, 긴 장식 리본이 달린 나비 넥타이, 땅에 끌리는 긴 망토를 입은 너는, 그때까지 '낭만파의 잔당' 정도로 보였었지!

또 1923~24년경, 너는 이탈리아의 형이상학파인 키리코와 카를로 카를라에게 영향을 받았고, 이것은 후에 너의 초현실주의 (surrealism, 쉬르레알리즘) 회화에 독자적으로 나타나 있어 주

〈빵 바구니〉, 1926년, 31.5×31.5cm
1925~27에 걸쳐 달리는 피카소의 신고전주의에 관심을 가졌고 이 외에도 17세기 네덜란드 화가 베르메르에 끌려 사실주의를 시도, 〈빵 바구니〉 등을 그린다. 또한 벨라스케스와 라파엘로 등의 대가들에게 존경심을 표현하면서, 그의 생애 동안 일관되게 고전회화에의 애착을 드러낸다. 단, 그의 작품은 상식적인 복고가 아니라, 지극히 독특한 역설로 고전과는 다른 현대성을 획득하였고, 이를 평론가들은 '근대성을 뛰어넘는다' 고 평하였다.

목할 만한 가치가 있단다. 앞에서도 말했지만 미술학교 시절의 너는 학생을 선동했다는 이유로 한 번 정학처분을 받고, 거듭 반정부활동의 혐의로 카다케스와 헤로나의 감옥에 단기간 투옥되는 등 학생으로는 도무지 믿어지지 않는 행동을 일삼기도 했지.

참, 여기 카다케스는 고향 피게라스에서 18마일 떨어진 아르베레스 언덕에 둘러싸인 작은 어촌이자, 이 애비의 출생지였단다. 너는 이곳을 깊이 사랑해서, 휴가 때는 카다케스의 집에서 매년 여름을 보내거나 제작에 몰두했지. 나의 고향이기도 하지만, 네가 어릴 적 성장하기

〈아틀리에의 자화상〉, 1919년
27×21cm

1924년 달리는 키리코와 카를라의 형이상학적 관점에 매료되어 영향을 받았다.

그는 어릴 적부터 하얀 암벽이라든가 심연의 바다 등에 경이의 눈길을 보냈다. 달리의 고향 피게라스에서 약 18마일 가량 떨어진 작은 어촌 카다케스에서 그린 이 그림에서는 자유분방한 거친 붓자국과 묘법을 보이고 있어, 인상주의적이며 야수주의적인 경향이 엿보인다.

도 했던 이 카다케스는 후일 너의 초현실주의 예술세계에 영감을 주는 곳이 된단다. 기억하는지 모르겠지만, 네가 1919년경에 그린 이 〈아틀리에의 자화상〉을 보아라.

이 작품은 이젤 앞에서 제작하는 네 자신의 모습을 세 개의 거울을 통해 표현해낸 아주 독특한 그림으로, 두텁고 풍부한 질감의 사용과 바닥면에 투사된, 붉은 자주색의 그림자 표현은 이미 화가로서의 너의 천부적인 자질을 보여주고 있지. 이 점이 바로 내가 너를 믿기 시작한 가장 큰 이유였단다.

아버지의 인정을 받기까지…

또한 너는 애비의 초상을 그려 나를 또 한 번 놀라게 했지. 그 그림은 네가 열일곱 살에 완성한 그림인데, 보통 초상화의 주인공들이 정면을 향하고 있는 것과 달리 애비의 모습은 옆을 향하고 있어 독특한 느낌을 주었지. 게다가 인물을 강조하기 위하여 배경이 되는 하늘과 땅바닥의 면을 크게 나누고 붉게 물든 석양의 하늘을 원근법적으로 묘사한 점은 거의 압권이었단다.

풍채 좋은 체격에 파이프를 물고 있는 내 모습이 평소 너에게는 권위적으로 느껴졌던지, 그러한 느낌이 그림 속에 그대로 살아있구나. 어쩌면 사람들은 이 그림을 보고, 훗날 나와 너의 관계를 프로이트 식으로 보게 될지도 모른다는 생각을 했다. 물론 너는 내 예감대로 1925

년에 신고전주의적이면서 사실주의적 경향을 띠는, 흑백의 강렬한 색상을 사용하면서도 편안한 느낌을 주는 초상화를 그렸더구나.

아들아, 너의 나이가 이제는 스물한 살이구나. 그리고 오늘은 1925년의 12월 마지막 날이다. 나는 이제 너와, 앞으로 너를 기억할 모든 사람들을 위해 너에 관한 나의 모든 기록을 이렇게 남겨두마. 물론 사람들은 나의 이러한 기록장을 욕심 많은 애비의 호사쯤으로 생각하겠지. 그러나 어쩌랴, 너는 내가 사랑하는 가장 소중한 아들인 것을.

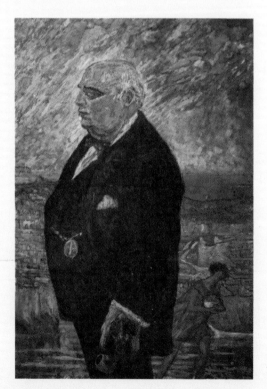

"
내 아들이 현재 보여주고 있는
성공이 내게 유쾌하지 않다고
하면 거짓말일 것이다.
내 아들이 설령 교수직을 얻을 수
없다 해도, 그애가 걷고 있는
미술에의 길이 완전히 잘못된
것이라고 말할 수 없진 않은가
"

〈아버지의 초상〉
1920~1921년, 90.5×66cm

"부디 가난한 화가가 되지 않기를"

나는 21년간 온갖 정성과 노력으로 달리를 양육한 결과, 마침내 내 아들이 기본적 생계를 유지할 수 있는 단계에 이르렀다고 판단할 수 있었다.

아버지 노릇은 생각처럼 쉬운 일이 아니다. 계속 양보에 양보를 거듭한 끝에 결국 자식이 원하는 대로 뜻을 따르게 되었고, 부모로서 자식에게 바라던 모든 것을 포기할 수밖에 없게 되었다.

살바도르의 부모인 우리는 어린 시절부터 타고난 재능을 보였던 달리가 미술에 전념하는 것을 원치 않았다. 지금도 나는 미술이 생계수단이라고 여기고 있지는 않다. 그것은 여유가 있을 때 한가로이 빠져들 수 있는 일종의 오락일 뿐이다.

덧붙여 말하자면, 달리가 일류 미술가가 되는 것은 매우 어렵다고 판단된다. 우리는 실패한 미술가들의 고뇌와 비애와 절망을 알고 있으며, 따라서 내 아들이 다른 직업을 선택할 수 있도록 최선을 다해 설득했다.

그러나 대입자격시험을 마친 시점에서, 우리는 그 어떤 것보다 아들이 가야 할 길이 화가의 길이라는 것을 받아들여야만 했다. 이렇게 확고한 아들의 소명을 반대할 권리가 부모에게는 없다고 생각한다.

현재 상황에서 나는 아들에게 타협안을 하나 제시하고자 한다. 마드리

드 왕립미술학교에 들어간 뒤, 미술교수 자격을 얻는 데 필요한 모든 수업을 이수할 것과 또한 그 자격증을 가지고 물질적인 곤궁을 면할 수 있도록 대학교수 자리를 구해야 한다는 것이 그것이다.

그렇게 되면 아들은 미술에 전념할 수 있을 것이고 나는 그의 생계를 걱정하지 않아도 될 것이다. 게다가 많은 미술가들을, 황폐하고 실패하게 만들었던 재정적 곤궁 따위를 겪지 않고도 아들은 미술가의 길을 갈 수 있을 것이다.

자, 우리의 약속은 이제부터이다! 나는 아들이 미술교육을 마치는 데 필요한 모든 물질적인 것을 제공하면서 나의 약속을 지키고 있다. 이렇다 할 개인 재산이 없는 나는 공증인 수입으로 아들의 미술교육에 들어가는 모든 비용을 충당하고 있으므로 이러한 나의 노력은 정말로 대단한 것이다.

다들 알겠지만, 피게라스의 공증인들은 큰돈을 벌지는 못한다. 현재 아들은 이곳의 불합리한 교육제도의 모순과 장애 속에서도 미술학교 수업을 듣고 있다. 공식적으로 아들의 학업 상태는 양호하다. 현재 2학기 과정을 마쳤고, 미술사의 '색채 연구'에서 각각 상을 받았다. 굳이 여기서 공식적으로 양호하다는 표현을 쓴 이유는, 아들이 학생의 본분으로 공부를 더 잘할 수도 있었지만, 그림에 대한 열정 때문에 공식적인 학교수업에 열중할 수 없었기 때문이다.

그는 대부분의 시간을 그림 그리는 데 바치고 있으며, 그 작품들을 여

러 전시회에 출품하고 있다. 그 분야에서 얻어낸 아들의 성공은 가히, 나의 예상을 초월하고 있다. 물론 나로서는 이런 성공들이 좀더 늦게 오길 희망했다. 아들이 안정된 교수 자리를 얻은 다음 성공하게 된다면 자신의 약속을 번복하려는 유혹은 받지 않을 것이므로. 그러나 이렇게 말하고는 있지만, 내가 아들의 성공이 마음에 들지 않는다고 우긴다면 그건 거짓말일 게다. 내 아들이 교수가 되지 못한다 하더라도, 그가 미술로 진로를 결정한 것은 실수가 아니라고 충분히 믿게끔 주변 모든 사람들이 내게 확신을 주고 있다. 다른 모든 직업은 그에게 재앙을 초래할 뿐이라고 생각되는데, 그는 그만큼 미술에 타고난 재능이 있다고 믿기 때문이다.

이 기록장에는 달리의 중학교 시절뿐만 아니라 퇴학, 감옥살이 시절에 관한 유용한 자료들도 포함되어 있는데, 살바도르 달리를 시민으로서 판단하고자 하는 모든 이들의 호기심을 충족시킬 만한 자료들을 담고 있다. 나는 좋은 일이든 궂은 일이든 달리에 관련된 모든 것들을 가능하면 계속 수집해나갈 생각이다.

이 기록을 통해서 미술가이자 시민으로서 내 아들의 진정한 가치를 확인하게 되리라. 이 모든 것을 인내심을 갖고 읽게 될 이들이여, 공정한 판단을 내리기를!

1925년 12월 31일 피게라스에서
공증인 살바도르 달리

〈창가의 소녀〉, 1925년, 103×75㎝

달리의 초기 작품에는 누이동생인 아나 마리아가 자주 등장한다. 아나 마리아는 《누이동생이 본 달리》라는 책에서 "당시, 오빠는 나의 초상화를 헤아릴 수 없이 많이 그렸는데, 특히 습작으로 긴 머리와 드러난 어깨를 자주 그렸다"고 서술하고 있다.

〈자화상〉, 1921년, 52×45㎝

"내 정신의 풍차는 끊임없이 돌아가고, 나는 르네상스 시대의 라파엘로 같은 천재처럼 세상 모든 것에 대한 호기심을 가지고 있다."

나는 멋을 있는대로 부리고서 이 새로운 청중들 앞에 서는 것을 좋아했다. 나는 이들의 정신적 지주가 될 용의가 있었으며, 르네상스 시대의 군주 모습으로 변장을 하고서 이들 앞에 나타났다. 한마디로 나는 스타였다. 나는 세계 최초의 예술가 명사였다. 나는 딴따라가 아니라 예술가였지만 동시에 스타였다. 여기에 나의 위대성이 있는 것이다!

달리가 말하는
달 리

천재는 천재를 알아본다~ 피카소와의 만남

아버지는 나에게 이렇게 훌륭한 기록을 남겨주셨다. 아버지께서 내가 다른 아이들에 비해서 훨씬 성격이 안 좋고 괴팍스럽다는 것을 알고 있듯이 나 역시 나 자신에 대해 잘 알고 있다.

그러나 나는 세상의 어떤 신과도 나의 인성을 바꾸지 않겠다고 결심했다. 왜냐하면 그것이 나이니까. 나도 이제 성인이다. 물론 나는 그보다 훨씬 이전부터 성인이란 것을 알고 있었다.

그러나 무엇보다 1926년은 나에게 여러 가지 면에서 아주 중요한 해가 되었다. 나는 처음으로 파리로 여행을 했다. 그곳은 내가 권력을 쟁취하리라 다짐했던 도시이다.

거기서 나는 피카소를 만났다. 나와 절친한 가르시아 로르카는 마누엘 앙헬레스 오르티스를 친구로 두고 있었는데 그 사람의 소개로 나는 피카소를 방문할 수 있었다. 전위미술사에 길이 남을 영웅적인 존재이며 국제적인 명성을 지니고 있던, 말라가 태생의 카탈루니아 시민인 피카소. 이 위대한 화가는 나에게, 마치 교황을 알현(지체 높은 사람을 찾아 뵘)한 신자가 느낄 법한 경외감을 주기에 충분했다.

피카소를 만나기 전 나는 충분히 연습했던 대로 "루브르 박물관에 들르기 전에 먼저 선생님을 뵈러 왔다"고 말했다. 거기서 나는 '정성스럽게 포장해간' 나의 소품 〈피게라스의 처녀〉라는 작품을 보여주었다. 그는 한 15분간 아무 말 없이 그림을 내려다보더니 2층 화실로 올

라가, 보여주고 싶은 그림들을 오직 나를 위해 모두 꺼내 보여주었다. 그는 나에게 시선을 던졌는데 순간 나는 전율하지 않을 수 없었다.

그는 젊은 예술가를 도와주는 데 기쁨을 느꼈으며 나중에는 자신의 화상인 폴 로젠버그(Paul Rosenberg)를 소개시켜주기도 했다. 이처럼 파리의 여행은 나의 작품에 많은 영향을 미쳤다.

그리하여 1951년 마드리드의 한 극장에서 나는 〈피카소와 나〉라는 제목으로 강연을 하게 되었는데, 이때 나는 나의 우상인 피카소가 절대적인 명성을 유지하고 있다는 사실을 너무나 의식한 나머지, 은연중 다음과 같은 말로 연설의 포문을 열었다

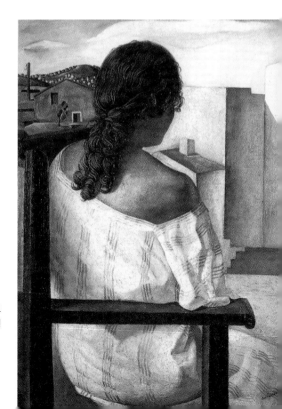

"
피카소는 한 15분간 아무 말 없이
쳐다보더니 2층 화실로 올라가,
보여주고 싶은 그림들을 오직 나를
위해 모두 꺼내 보여주었다
"

〈등을 돌려 앉은 소녀〉, 1925년, 103×73.5cm
바르셀로나의 첫 번째 개인전에 출품된 것으로 카탈로
그 표지를 장식했다. 여인의 어깨선과 지붕 경사면이
시각적으로 조화를 이루어 고전적 분위기를 자아낸다.

피카소는 스페인인이다
나 역시 그렇다

피카소는 천재이다
나 역시 그렇다

피카소는 일흔두 살이다
나는 마흔여덟 살이다

피카소는 전세계에 알려진 인물이다
나 역시 그렇다

피카소는 공산주의자이다
난 결코 아니다

〈피카소 초상- "나 역시 황제를 알고
있었다"〉, 1930년, 39×29.5cm

　　나는 비밀스럽게도 이 권위 있는 노화가에게 질투심을 느끼고 있었
던 걸까? 왜냐하면 나는 피카소의 초상을 두 점 그렸는데, 1930년에
제작한 초상화와 훨씬 나중인 1947년에
제작한 초상화가 보는 이로 하여금 너무
나도 다른 느낌을 갖게 하기 때문이다.
즉 전자의 초상화에서 나는 피카소의 번
뜩이는 눈동자를 잘 포착해 그의 빈틈없
는 천재성을 그려낸 반면, 후자의 초상
화에서는 다소 괴기스럽고 혐오스러운
피카소를 그려냈던 것이다.

〈피카소 초상〉, 1947년, 64.1×54.7cm

다시 파리 여행 당시로 돌아와서, 나는 베르사이유 궁전과 루브르 박물관을 방문했고, 특별히 밀레의 작업실도 방문했다. 나는 사실 밀레나 코로 등이 심취했던 바르비종파(19세기 중엽의 농촌 생활과 자연을 주제로 한 프랑스 회화의 한 유파)에 지속적인 관심을 가지고 있었는데, 운이 좋게도 밀레의 작업실을 방문하게 되어서 얼마나 기뻤던지! 뿐만 아니라 나는 루브르 박물관과 브뤼셀의 루아요 미술관 방문으로 마흔셋의 나이로 요절한 베르메르나 피터 브뢰겔 같은 네덜란드 및 플랑드르 화가들을 더욱 눈여겨보게 될 기회를 갖게 되었다.

1926년에 그린 〈빵 바구니〉는 바로 이런 경험의 산물이라 할 만하다. 이 〈빵 바구니〉는 내 나이 스물한 살 때 그린 〈등을 돌려 앉은 소녀〉에 이은 또 하나의 고전주의적 사실주의에 속하는 작품으로, 나는 극명한 사실주의 기법으로 이 작품을 완성했다. 그 해 나는 국왕 알퐁소 13세의 서명에 의해 퇴학처분을 받고 추방을 당하게 되었다.

나는 다시 바르셀로나의 달마우 화랑에서 개인전을 가졌고 이 그림은 거기에 출품되었다. 이 정밀한 기법의 그림은 미국에서 전시한 최초의 작품으로서 피츠버그의 카네기 회관 국제 전시관에 전시되었다. 그리고 그 재단에 팔렸다. 그러나 나는 언제나 혁신적인 스타일로 작업하는 데에 게으름을 피우지 않았다.

한편 나에게 어머니는 세상의 모든 자식들이 그러했던 것처럼 나의 희망이었고 꿈이었다.

대입 시험을 앞둔 마지막 해에 불어닥친 어머니의 죽음은 나에게 커다란 시련을 안겨주었다. 나는 어머니를 우상처럼 숭배했고, 어머니의 이미지는 내게 세상에 둘도 없는 유일무이한 존재였다. 나는 천사의 영혼을 지닌 어머니의 정신적 미덕들이 인간적인 모든 것을 뛰어넘는 무한한 것임을 알고 있었다. 나는 그녀의 깊이 있는 영혼의 울림이 나의 결점들을 가려줄 수 있을 거라 여겼다!

프로이트는 내 일생 일대의 놀라운 발견!

프로이트(1859~1939)

한편 나는 데상을 배우는 동시에 입체파 회화를 그려야 한다는 절대적 욕구를 느꼈다. 나는 발명가가 되고 싶었고, 위대한 철학서를 저술하고 싶었다. 나는 바벨탑에 관한 500페이지를 써내려 가고 있었다.

그러다 내가 오스트리아의 심리학자이며 정신분석학자인 지그문트 프로이트를 알게 된 것은 나에게 갈라 다음의 행운이었다. 마드리드 미술학교 학생 시절, 나는 그의 책 《꿈의 해석》(1900)을 읽고서 그에게 푹 빠져 버리고 말았다. 프로이트의 이 획기적인 저서는 사례연구로 환자의 꿈 속에 숨어 있는 본질을 밝혀내는 과정을 통해, 환자의 신경질적 행동

이 치유가능하다는 것을 증명하는 내용으로 채워져 있었다. 고백하건대 나는 이 책을 읽고서 감격에 찬 말을 울부짖지 않을 수 없었다.

"나에게 일생 일대의 발견이며 내 꿈만이 아니라
내 인생 경험도 바로 여기 나와 있다!"

나는 그에게 완전히 매료당했다. 그는 이미 60이 넘은 할아버지였지만 나는 그와의 만남을 열광적으로 원했다. 열에 들뜬 20대의 나는 비엔나를 들를 때마다 프로이트 집을 방문했는데 그 집의 하녀는 여지없이 내 열정에 찬물을 끼얹었다. 그녀는 이렇게 말했던 것이다.

"그분은 건강 때문에 잠시 시골에 요양가 계십니다."

이런 식으로 나는 세 번이나 허탕을 쳤고 이것은 다소 나를 분통터지게 했다. 그러던 어느 날 프로이트에 대한 집착으로 애가 달아 있던

첫 번째 〈프로이트 초상〉, 1937년, 35×25 cm

나의 눈에 난데없이 그의 사진이 들어왔다. 그와의 만남에 번번히 실패한 지 수년이 지난 6월의 일이었다. 나는 프랑스 썽스에서 달팽이 요리를 먹고 있었다. 그런데 신문 일면에 실린 프로이트의 사진이 내 눈에 확 들어오는 게 아닌가!

신문은 프로이트가 망명길에 올라 방금 파리에 도착하였다는 사실

을 보도하고 있었다. 나는 이 소식에 굉장히 놀라 얼마간 멍한 상태로 있었는데, 그 순간 갑자기 내 입에서 외마디 소리가 튀어나왔다. 나는 순간적으로 프로이트의 형태학적 비밀을 발견해낸 것이었다. 나는 생각했다.

'프로이트의 두개골은 한 마리의 달팽이다. 그의 뇌는 나선형이다. 바늘로 파내야 할 것 같은!'

그리하여 나는 이 갑작스런 영감을 토대로 두 번째로 프로이트 그림을 그리기 시작했다. 사실 나는 얼마 전에 프로이트 초상을 그렸는데, 이 역시 신문에 실린 프로이트의 망명 사진을 보고 그린 것이었다.

"
프로이트의 두개골은 한 마리의 달팽이이다. 그의 뇌는 나선형이다. 바늘로 파내야 할 것 같은!
"

◀ 두 번째 〈프로이트 초상〉, 1938년

내가 두 번째로 그린 〈프로이트 초상〉은 앞서 말했듯이 달팽이 요리를 먹다가 퍼뜩 떠오른 생각으로 창작된 작품이었다.

보다시피 프로이트의 머리는 달팽이 껍질 모양을 하고 있고 얼굴은

독기를 품은 괴기스런 모습을 하고 있다. 고백하건대 나는 프로이트를 존경했으며 열렬히 사모했지만, 이렇게밖에 그릴 수가 없었다!

나 또한 나약한 인간인 것을. 왜냐하면 나는 그동안 프로이트를 만나려고 애썼지만 허탕을 쳤고 그것에 대한 울분과 한이 이 그림에 그대로 투영되어 있기 때문이다. 솔직히 말해서, 그 일로 인해 나는 정말 프로이트에게서 모욕에 가까운 감정을 느꼈던 것이다.

1938년이 되서야 나는 프로이트를 만날 수 있었다. 나는 그의 절친한 친구 슈테판 츠바이크(오스트리아의 유대계 작가)의 도움으로 드디어 프로이트를 만났는데 아, 우리의 역사적인 첫 만남은 그렇게 썩 화기애애한 분위기를 연출하지는 못했다. 내가 원했던 것과 정반대로 우리 두 사람은 말도 별로 하지 않은 채 서로 잡아먹을 듯이 무섭게 노려보고만 있었다.

그러자 불현듯 나는 내가 프로이트에게 '흔해빠진 인텔리 사기꾼'으로 비치지 않을까 하는 생각이 들었다. 나중에 안 사실이지만 이런 나의 생각은 쓸데없는 걱정거리였다. 헤어지기 직전에 나는 프로이트에게 내가 공들여 쓴 논문 하나를 주면서, 지금 한번 읽어주십사 하고 그의 눈앞에 펼쳐 보였다.

그러나 프로이트는 아까 전과 전혀 다를 바 없이 내 논문에는 관심도 갖지 않고 나만 계속 쳐다보았다.

"이것은 내가 심혈을 기울여 쓴 야심작입니다. 좀 읽어보시면 안 되겠습니까?"

나는 손가락으로 제목까지 가리키며 여러 번 간청했다. 그는 냉담한 무관심으로 나를 대했고, 그에 반하여 내 목소리는 날카롭고 거칠어졌다. 그러자 꼼짝 않고 나만 쏘아보던 프로이트가 옆에 앉은 슈테판 츠바이크에게 이렇게 말하는 것이 아닌가!

"이 친구처럼 스페인 사람의 전형적인 기질로
똘똘 뭉쳐 있는 사람은 처음인데. 돌기는 돌았구만!"

어쨌든 나는 그와 대면하는 중 그를 스케치하기도 했는데, 특히 정신분석가인 그의 모습에 주력하여 손을 놀렸다. 눈을 움푹 들어가게 함으로써 나는 그의 노쇠한 모습을 포착해내려고 했다. 사실 나는 그의 초상을 그리면서 그의 임종을 예견하였다. 옆에 있던 츠바이크는 내가 그린 그림을 프로이트에게 보여주기를 꺼려했다. 그만큼 내가 스케치한 그의 초상은 참혹한 데가 있었다.

그는 나의 그림에서 죽음의 그림자가 드리워진 늙은 노인의 모습 그 이하도 이상도 아니었던 것이다. 어쩌면 나는 나를 불친절하게 대하는 그의 모습에 은연중 화가 치밀어올랐는지도 모른다. 그리하여 무의식적으로 프로이트를, 이 오만한 상대를 그림으로라도 깎아내리고 싶었는지 모른다. 이 초상화에서처럼 그가 정말로 죽음이 얼마 남지 않은 초라한 노인이기를 바랐는지도 모른다. 냉담한 무관심으로 마치 나를 조롱하는 듯이 대하는 이 늙은 사내를 나는 그 순간 저주하고 싶었는지도 모른다. 아마 그랬을 것이다.

하지만 정작 프로이트는 나와 다른 생각을 했던 모양이다. 그는 다음 날 츠바이크에게 편지를 보냈는데 내용은 나에게 꽤 호의적이다.

> 어제 귀한 방문객을 만나게 해주신 것에 감사드립니다. 나는 지금까지 나를 보호자 겸 성자로 모시는 초현실주의자들을 얼간이들로 보았었지요. 그런데 어제 본 그 스페인 청년은 솔직하고 열광적이며 뛰어난 솜씨까지 지녀, 내 판단에 오류가 있었음을 깨닫게 했습니다. 그가 어떻게 그런 그림을 그릴 수 있었는가를 연구, 분석해볼 만하군요…….

세 번째 〈프로이트 초상〉, 1938년, 27×23cm

곰곰 생각해보면 나는 프로이트에게서 아버지의 이미지를 읽은 것 같다. 나의 매정한 아버지가 그랬던 것처럼 그 역시 나를 쉽게 인정해주지 않았고, 또한 이 두 사람 모두 나름대로 유명인사였으며, 둘다 '쓰는 것'으로 행세하는 사람들이었다. 무엇보다도 — 인정하기 부끄럽지만 — 아버지처럼 프로이트도 내게는 하나님 같은 존재인 것이다. 때문에 나는 아버지와 같은 부류라 할 수 있는 이 노인에 대해 분노하지 않을 수 없었다. 그러나 정직하게 말해, 나는 프로이트를 증오한 게 아니라 아버지를 증오하고 있었던 게 아니었을까.

나는 패러디의 귀재-밀레의 만종을 재창조하다

한편 1926년 이듬해 나는 파리로 가서, 다시 한 번 피카소, 그리고 미로를 방문했다.

피카소는 나보다 23살이나 위였고 미로는 나보다 11살이나 많았다. 미로는 피카소와 마찬가지로 바르셀로나 전시회에서 나의 그림이 지닌 가능성을 보고, 몸소 나를 찾아와 파리에 정착할 것을 권했다. 그는 내가 1929년 〈안달루시아의 개〉를 제작하기 위해 파리에 갔을 때도 나를 반갑게 맞이했을 뿐만 아니라 파리에서 예술가로 성공하는 데 필요한 '생존전략'을 가르쳐주기도 했다.

예를 들어 야회복은 필히 구입할 것이며, 초대받은 자리에서는 많은 말을 삼가고, 신체를 단련하기 위해 운동을 하라는 따위의 조언이 그것이다.

또한 미로는 자신의 화상인 피에르 뢰브와 함께 피게라스에 와서 나의 아버지를 감동시켰다. 그러나 후에 나는 곧 2통의 편지를 받게 되는데 하나는 피에르 뢰브가 보낸 서신이었다. 그는 편지에 다음과 같이 썼다.

"당신이 언제 무슨 작업을 하는지, 나에게 알려주십시오. 하지만 현재로서는 당신의 그림들은 너무나

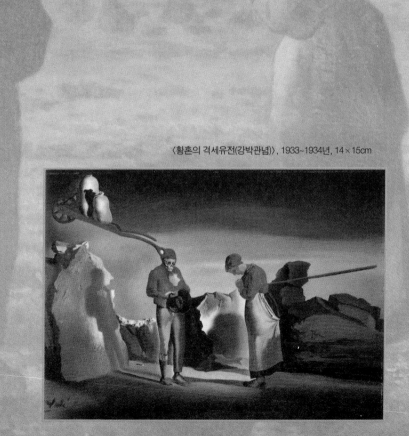

〈황혼의 격세유전(강박관념)〉, 1933~1934년, 14×15cm

모호하고 개성이 결여되어 있습니다. 작업을 열심히 하고 또 열심히 하십시오! 당신이 재능이 있다는 것은 부인할 수 없지만, 그 재능이 무르익을 때까지 기다려야만 합니다. 언젠가 내가 당신의 작품을 전담하게 되기를 바랍니다."

나는 이 편지를 받아든 순간, 솔직히 불쾌감을 느꼈다. 기껏 화상인 주제에, 이래라 저래라 하는 게 얼마나 우스웠던지!

또다른 편지는 미로에게서 온 것이었는데 그는 무슨 생각에서인지 나한테가 아니라 나의 아버지에게 편지를 썼다. 이 엉뚱한 사내는 편지에다 "나는 당신 아드님의 장래가 눈부시리라는 것을 절대적으로 확신합니다"라고 썼다.

그의 말대로, 나는 서서히 유명해지기 시작했다. 하지만 이러한 나의 성공이 미로나 피카소를 만나서 이루어진 것은 결코 아니었다.

마드리드의 왕립미술학교 시절 이미 나는 프라도 국립미술관에 찾아가 대가들의 작품을 스케치하고 분석하고 때로는 모사했다. 그러한 나의 경험은 후에 밀레의 작품 등을 패러디한 일련의 작품들에서 괄목할 만한 성과를 거두게 했다.

나는 한때, 나의 모든 시간을 작업하는 데에 쏟아부었던 시절도 있었다. 길거리에서의 낭만적인 배회도, 영화관 산책도 나와는 거리가 먼 유희에 불과했으며, 심지어 친구들을 사귀는 것조차도 멀리하면서, 오로지 새로운 미술형식을 연구하고 실험하는 데 골몰했던 것이다. 바로 그 시절이 있었기에 오늘날 내가 유명해진 것은 아닐까 생각

해본다. 1928년, 나는 파리로 가서 많은 친구들을 만났고 초현실주의 화가나 시인들과 교류하였다. 이듬해 나는 파리의 괴망스 화랑에서 최초의 개인전을 열었는데, 이때 브르통은 카탈로그 서문을 써주었다.

한편, 그 전 해인 1927년 11월에 나는 바르셀로나의 달마우 화랑에서 첫 개인전을 열어, 카탈루니아 지방에서 제법 잘나가는 유명인이 되어 있었다.

또 미술학교 시대에 나는 반역과 무정부적인 생활 속에서, 소극적이나마 다다 운동과 관계 있었던 그룹과 교제했는데, 그 중에는 시인 가르시아 로르카, 그리고 나와 함께 전위영화를 만들어 훗날 국제적 영화감독이 된 루이스 부뉴엘이 있었다. 아, 가르시아 로르카!

나는 이 친구를 얼마나 좋아했던가. 우리는 기숙사에서 처음 만났고 나는 그가 나와 같은 스페인인이라는 사실에 얼마나 기뻐했던가!

가르시아 로르카와 달리

나보다 6살 연상인 그는 그라나다 근처 푸엔테 바케로스에서 태어났다. 그는 미친 듯이 타오르는 다이아몬드처럼 반짝였고, 솔직히 인정하건대 그의 부드러운 카리스마는 나의 질투심을 사기에 충분했다. 그의 명성은 나의 그것보다 한 수 위였다는 걸 나는 지금 시인해야겠다. 나는 그처럼 인기 있는 사람이 되고자 얼마나 터무니없는 행동들을 일삼았는지! 가령 나는 위스키 잔에다 페세타 지폐를 녹이기도 했

고, 손가락에서 흘러나온 피를 술에 타 새로운 칵테일을 만들기도 했다. 하지만 나는 곧 나의 치기 어린 행동들로는 그의 명성을 따라잡을 수 없다는 것을 깨달았다.

그리하여 나는 친구 세바스티아 가츠에게 "난 가르시아 로르카를 만났어. 그리고 완벽한 적의에 기초를 둔 우리의 우정이 시작되었지." 하고 신랄하게 털어놓은 바 있다.

어쨌든 이 인상 좋은 사내, 로르카와 나는 야심으로 가득 찬 약속을 하기도 했지. 나는 그림으로, 그는 시로 스페인을 변혁하자고 말이다. 적의든 뭐든 우리 두 사람이 서로에게 깊이 이끌린 것만은 틀림없는 사실이다.

1925년 부활절 휴가 때 나는 로르카를 집으로 초대했다. 그는 자신의 신작 희곡 〈마리아나 피네다〉를 낭송했다. 아버지는 그에 대한 보답으로 파티를 열어주었다.

이듬해 그는 나에게 바치는 송시를 썼다. 하지만 불행히도 우리의 관계는 영원불멸하지 못했다. 우리는 근본적으로 다른 예술관을 가지고 있었던 것이다. 즉 그는 민담의 서정적 마력으로, 나는 감정과는 거리가 먼 객관성으로 예술 세계를 확립해나갔기 때문에 우리는 당연하게도 서로 멀어질 수밖에 없었다.

생각해보면, 그가 서정성에 특히 집착하는 데에는 나름대로 이유가 있었던 것 같다. 그는 어렸을 때부터 안달루시아 지방의 자연에서 지속적인 매혹을 느꼈고, 오랜 시간 동안 그것의 다양함과 신기함을 관

찰했다. 또한 그 지방 집시들의 플라멩코 음악에도 그는 매혹을 느꼈다. 때문에 그의 감수성은 민속적이고 토속적이었으며 바로 이러한 점이 나와 그를 본질적으로 묶는 데 방해가 되었으리라. 우리는 마침내 1929년에 헤어지게 되는데 이때 나는 파리로, 그는 뉴욕으로 활동 영역을 옮기게 되었다.

기존 영화화법을 완전히 뒤엎다– 〈안달루시아의 개〉, 〈황금시대〉

한편 나는 부뉴엘과 공동으로 영화 〈안달루시아의 개〉를 제작하고, 1929년 파리에서 공개했는데, 이 영화는 곧 전위적 초현실주의 작품으로서 그 의미를 인정받았다. 젊은 여인의 눈동자를 면도칼로 가르는 장면, 개미들을 움켜쥔 손, 피아노 위의 부패한 당나귀 등의 장면들이 등장하는 〈안달루시아의 개〉는 구체적이고 독립적인 이미지들을 나열하여 기존의 영화 화법을 완전히 뒤엎어버렸다.

〈안달루시아의 개〉의 한 장면, 1929년

또한 나는 부뉴엘과 다시 〈황금시대〉라는 발성영화를 공동으로 제작했는데, 이 영화에는 음향까지 넣어 그 완성도를 더했다. 그러나 사실대로 말하면 나는 이 영화에 큰 힘을 보태지는 못했다. 그 당시 나는 갈라 엘뤼아르에게 푹 빠져 있었고, 이로 인해 집에서 내쫓긴 상태

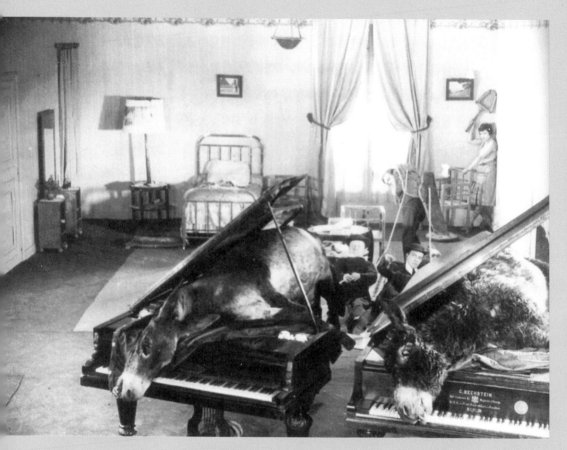

〈안달루시아의 개〉, 1929년

달리와 부뉴엘이 공동으로 각본을 썼으며 달리는 작품 속에서 신부로, 부뉴엘은 면도날을 든 남자로 출연한다. 초현실주의 영화의 고전으로 널리 알려진 〈안달루시아의 개〉는 눈알을 판 당나귀를 피아노 위에 배치하는 등 기발하고도 잔인한 장면으로 관객들에게 커다란 충격을 주었다.

〈황금시대〉의 한 장면, 1930년, 조각상의 발에 입을 맞추는 여배우 리아 리스

였기 때문이다. 물론 나는 영화에 관련하여 이러저런 아이디어를 파리의 부뉴엘에게 보내긴 했지만, 전적으로 그가 작업한 영화라고 해야 옳을 것이다. 영화의 이야기 구성과 이데올로기는 부뉴엘에게서 나온 창작력에 의한 것이었으므로 나는 나의 저서 《은밀한 삶》에 이 영화의 최종판에, 나 자신은 참여하지 않았다는 사실을 분명히 명시했다.

〈황금시대〉는 초현실주의적이고 정치 전복적인 성격의 영화였다. 이 영화는 도발적이고, 센세이션을 불러일으키기에 충분했다. 왕정주의자들과 전체주의자들은 상영 중인 영화 화면에 잉크를 뿌리고, 극장 로비에 진열되어 있는 초현실주의 그림들을 마구 부쉈다. 그 가운데는 나의 작품도 끼어 있었다. 이 웃지 못할 스캔들로 인해 결국 〈황금시대〉는 검열 당국으로부터 상영금지 처분을 받아야만 했다.

거만한 히치콕 감독조차
'세계에서 가장 뛰어난 감독'
이라고 극찬했던 루이스 부뉴엘!

루이스 부뉴엘은 달리와 더불어 스페인을 대표하는 초현실주의
영화감독이다. 1900년 2월 22일 스페인 아라공에서 출생하여 여
섯 살부터 열다섯 살 되던 해까지 예수회에서 운영하는 학교에 다
녔다. 이 시기부터 그의 반기독교적인 기질이 싹트기 시작한다.
열여섯 살이 되던 해, 마드리드로 건너가, 마드리드 대학에서 문
학과 철학을 전공했다. 1925년부터 파리로 거처를 옮기면서 장
엡스탱(Jean Epstein) 감독 아래 조감독 일을 자청하며, 영화제작
기법을 익히게 된다. 그 후 달리와 함께 1928년 초현실주의 영화

루이스 부뉴엘의 초상, 1924년
70×60cm

인 〈안달루시아의 개〉를, 1930년에는 〈황금시대〉를 제작하기에 이른다. 〈안달루시아의 개〉에서는
인간의 무의식, 꿈, 광기를 비합리적인 연상기법으로 자유롭게 구사해서 영화인들의 찬사와 비난을
동시에 받았고, 〈황금시대〉 또한 예수의 등장 장면이 문제가 되어 신성모독이라는 비난을 받으며 상
영금지 처분을 받게 된다. 이어 만들어진 〈빵 없는 대지〉(1932)에서는 스페인 서부 지방의 끔찍한 빈
곤 실태를 고발하면서 정부와 교회의 부패상을 파헤침으로써 15년간 영화를 만들지 못하는 수난을
겪는다.
그러나 1946년, 멕시코로 이주한 부뉴엘은 〈버려진 아이들〉(1950)에서 멕시코 아이들의 궁핍한 생
활상과 그들의 꿈을 초현실적이고도 사실적으로 묘사, 다시 평론가들을 들뜨게 한다. 이를 계기로 스
페인에 귀향한 그는 1961년에 〈비리디니아〉를 내놓는데, 여기서도 예수의 제자들을 거지, 도둑, 저
능아 등으로 그리며 '최후의 만찬' 장면을 재현, 또다시 스페인 정부로부터 상영금지 조치를 받는다.
그러나 이 영화로 부뉴엘은 칸느 영화제에서 황금종려상을 받는다. 이후에도 그는 끊임없이 기존 문
화와 사회의 고정관념을 깨는 영화를 만들어 세계의 주목을 받았다. 후기 작품으로는 〈추방당한 천
사〉(1962), 〈시골하녀의 일기〉(1964), 〈세브린느〉(1967), 〈트리스타나〉(1970), 〈부르주아의 은밀한
매력〉(1972), 〈자유의 환상〉(1974), 〈욕망의 모호한 대상〉(1977) 등이 있다.

훔쳐온 사랑, 내 영혼의 마리아 '갈라'

아, 이제 나는 내 생애에 있어 가장 운명적인 사랑에 대해 말하고 싶다. 쑥스럽지만 고백하건대, 나는 나의 사랑, 나의 마돈나 갈라를 어서 빨리 당신들에게 소개하고 싶어서 얼마나 애가 닳았던가!

사람들은 나, 살바도르 달리가 피카소를 만난 그때부터 천재적인 재능을 꽃피우기 시작했다고 말하는데 그건 틀렸다! 나의 이름을 하늘에 걸고 확신에 찬 어조로 나는 말하겠다. 1929년 나에게로 다가온 한 여자, 갈라로 인해 나의 천재성은 빛을 발했다고!

1929년 여름, 스페인의 카탈로니아 북부 카다케스에 있는 나의 집에는 많은 손님들이 찾아왔다. 파리의 미술상 카미유 괴망스, 르네와 조르제트 마그리트, 그리고 폴 엘뤼아르와 그의 부인 갈라―특이하게도 이 부부는 12살 난 딸을 대동하고 나타났다―가 그들이었다. 나는 그들 가운데 시인 폴 엘뤼아르의 부인 헬레나(갈라)에게서 운명적인 만남을 직감하고 그녀에게서 애틋한 연민의 정을 느낀다.

나는 파리에서 엘뤼아르 부부를 한 번 만난 적이 있었는데, 이번에 카다케스에 방문토록 초청한 것이었다. 갈라와의 두 번째 만남에서 나는 정말 어처구니없는 돌발적인 웃음과 이상한 행동으로 그녀의 주의를 끌기 위해 노력했다.

갈라 역시 발작적인 나의 광대짓에 흥미를 가졌고 결국은 나의 광적인 열정에 이끌리게 되었다. 그 당시 나는 극도의 불안정한 정신 상태

〈갈라리나〉, 1944~45년, 64.1×50.2cm

에 빠져 있었는데, 갈라야말로 유일한 나의 치료사가 될 수 있을 거라는 확신이 들었다.

다시 말해, 나는 그녀를 통해 새로운 돌파구를 찾고자 했던 것이다. 카다케스를 방문한 손님들이 다 가고 난 후에도 갈라는 그곳에 남았다. 이것은 그녀 역시 나를 인생의 동반자로 생각한다는 뜻이었으리라. 하지만 우리의 사랑은 어느 정도의 비극성을 가지고 있었다. 두말할 필요도 없이 가족의 반대에 부딪치고 만 것이다. 당연한 일이었다. 나의 아버지는 이미 결혼한 경험이 있는 갈라를 탐탁치 않게 여겼다.

그는 나의 연애관에 분노를 표했으며 급기야 나를 가족의 울타리에서 완전히 추방하고 말았다. 그가 이렇게까지 과도하게 처신한 데에는 그만한 이유가 있는 게 사실이다. 이 무렵에 나는 괴망스 전시회에 드로잉을 내놓았는데, 그 위에 아버지가 보면 분노할 말을 다음과 같이 써 놓았던 것이다.

'때때로 나는 쾌감을 느끼기 위해 어머니의 초상화에 침을 뱉곤 했다.'

아버지는 신문을 읽다가 우연히 괴망스 전시회에 관한 논평을 보았고 이 괘씸하기 짝이 없는 글을 읽고서는 크게 격분했다. 마침내 그는 나를 가족으로부터 추방시키는 것으로 그 화를 대신했다.

나는 앞서 언급한 바 있는 〈황금시대〉를 작업하기 위해 다시 파리로 돌아왔고, 그곳에서 갈라와 재회했다. 우리의 사랑은 불타올라, 어떻게 할 수도 없이 여행을 떠났다. 1930년 1월, 갈라와 나는 마르세유 근처의 한 호텔로 이주하여 그곳에서 2개월 동안, 창의 셔터도 열지 않은 채 방에 틀어 박혀 지냈다.

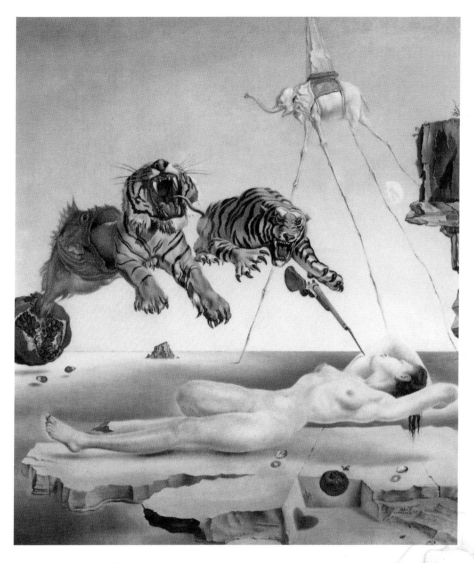

〈잠에서 깨기 1초 전, 석류 주위를 날아다니는 꿀벌에 의해 야기된 꿈〉, 1944년, 51×40.5cm

망망한 바다에서 허공에 뜬 채 누워 깊은 잠에 빠져 있는 여인은 달리의 연인 '갈라' 이다. 바다 한 켠에 보이는 절벽, 무섭게 달려드는 호랑이, 그 호랑이를 한입에 삼키고 있는 물고기, 그 뒤를 잘 익은 석류가 입을 벌리고 있다. 여기서 코끼리는 가장 깊은 의식 속의 고백에 대응키 위하여 최대한 높은 위치에 그려져 있다. 갈라는 꿀벌 소리에 바늘의 아픔을 느끼고 깊은 잠에서 깨어난다. 이것은 달리가, 전형적인 꿈에 대한 프로이트의 이론을 자기만의 상상력으로 재해석해 화폭에 담은 첫 작품이다.

살
바
도
르
달리

홀연히 그곳으로 잠적한 우리 두 사람의
도피 여행은 나를 더 깊은 사랑에 빠져들
게 했고 마치 요람 속에서 새근새근 잠들
어 있는 아이 같은 무한한 행복을 느끼게
했다. 나는 폐쇄된 그 호텔의 방 안에서
갈라와의 생활을 통해 태아의 아늑한 꿈
을 만끽한 것이다. 이 두 달간의 호텔 생
활은 다시 겪은 요람의 세계였다. 나는
그녀의 자궁을 통해 그 세계를 다시 체
험할 수 있었다. 그 요람의 세계는 다시
없는 성소였고 천국이었다.

또 한편으로 호텔 방은 감옥과도 같았다.
그 방은 우리 두 사람의 도피처였기 때문이다.

> "
> 아, 우리는 어떤 감옥에 살고 있을까…….
> 이렇게 행복한 감옥이라면
> 스스로 들어가 살고 싶지 않은가!
> "

돌이켜보건대 나는 좀 괴상한 방식으
로 갈라에게 프로포즈를 했다. 부끄럽지

만 여러분들에게 귀뜸을 하자면, 나는 양 겨드랑이에 썩은 양파를 끼고 무릎 뼈를 면도칼로 난도질을 한 후, 발가벗은 몸으로 갈라에게 결혼해달라고 말했다. 갈라는 나의 청혼을 받아들였고 그녀는 그렇게 나의 삶으로 들어왔다.

　그녀는 여성에 대한 고질적인 두려움으로부터 나를 해방시켜주었다. 뿐만 아니라 성적인 신경쇠약으로부터 나를 치료해주었다. 나는 기꺼이 그녀를 숭배할 용의가 있었다. 그리하여 나는 〈사랑과 기억〉이라는 시를 써서 그녀에 대한 나의 열렬한 사랑을 증명하기도 했다.

갈라,
그대의 얼굴은
그 어떤 감상도 드러내지 않네
그대는
눈부시게 장식된 조망을
뛰어넘는 존재기에……

카다케스에서의 갈라와 달리, 1930년경

　나에게 그녀는 절대적인 여신인 것이다. 나는 그녀의 이름과 내 이름을 합한 다양한 형태의 서명을 나의 작품에 넣었고 이것은 내가 갈

라를 사랑하는 방식의 한 표현이었다.

그뿐인가! 나는 내 작품 속에 갈라를 그려넣길 좋아했으며 그녀는 마돈나로서 혹은 영감을 불러일으키는 모델로서 내 그림을 한층 빛나게 해주었다.

혹자는 작품으로 갈라를 신비화시키는 나를, 예술을 사적으로 취급하는 어릿광대라고 몰아붙였지만 그것은 편협한 사람들의 비난에 지나지 않으므로 나는 일체 신경쓰지 않았다. 그들은 내가 갈라로 인해 다시 태어났음을 모르는 것이다. 진정으로 나는 그녀를 통해 비로소 삶의 외침과 대화할 수 있었다.

1982년 6월을 어찌 내가 잊을 수 있을까? 내 영혼의 전부인 갈라가 먼저 눈을 감은 날을 나는 죽을 때까지 잊은 적이 없다. 갈라는 죽었고 나는 깊은 상심에 빠졌다. 거의 정신을 잃은 채로 갈라를 푸볼 성에 묻은 나는 그로부터 1개월 후, 후안 카를로스 왕에게서 '푸볼의 후작' 작위를 받지만 갈라가 없는 세상에서 그와 같은 명예가 무슨 소용이란 말인가.

나는 너무나 실의에 빠진 나머지 탈수제를 삼켰고 불행하게도 나의 자살기도는 실패로 끝났다. 나는 결코 살아 있는 게 아니었다. 나는 창틀의 먼지처럼 죽어 있는 것과 같았다. 갈라는 눈을 감을 때 이미 내 육체와 정신을 가지고 간 것이다!

이쯤에서 나는 아버지에 대한 이야기를 하고 싶다. 어쨌든 나는 아버지를 격분하게 한 불효자이기 때문이다. 나는 아버지에게 일말의 죄

의식을 가지고 있다. 그래, 나는 아버지의 분노를 이해할 수 있을 것도 같다.

아버지는 권위적인 도덕에 반대하는, 다소 자유로운 사상을 가진 사람이었지만, 내가 다른 사람의 부인을 빼앗았다는 사실을 용납하지는 못했다. 아버지의 사고방식이 아무리 자유롭다고 할지라도 남의 부인을 빼앗는 부도덕함까지는 이해하지 못했던 것이다.

그렇다지만, 아버지의 반대는 너무 심하다는 생각이 들었다. 대체 갈라가 다른 남자의 아내라는 사실이 뭐 그리 대수란 말인가. 이미 우리는 충분히 서로를 사랑하고 있는데 말이다. 나는 아버지와 심하게 다투고는 이내 파리로 가버렸다. 아버지는 그런 나를 용서할 수 없었고, 마침내 나에게 편지를 보내 가족과의 절연을 통보하기에 이르렀다.

나는 엄청난 충격을 받았다. 편지를 읽으면서 견딜 수 없는 슬픔에 잠겼다. 부자지간의 인연마저 끊겠다는 아버지의 강력한 메시지는 나를 절망 속으로 빠뜨리기에 충분했다.

그러다 갑자기 나는 미친 사람처럼 내 머리카락을 잘라냈다. 내친

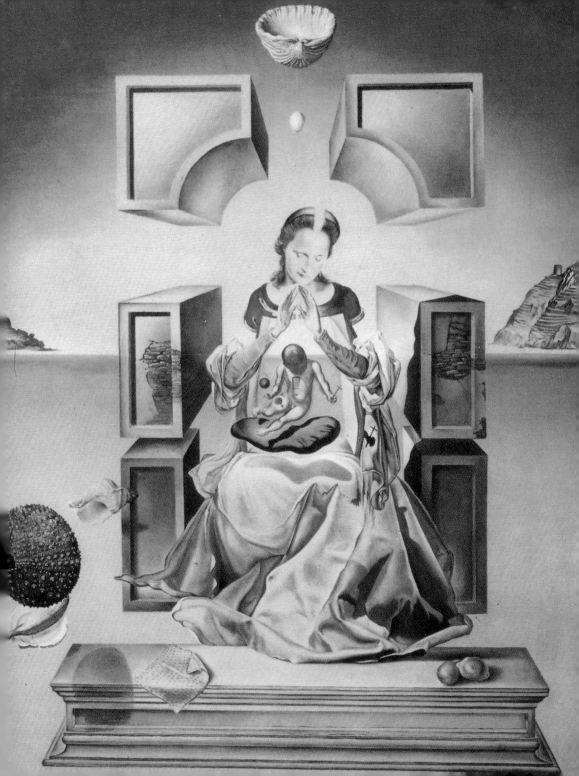

김에 점심 때 먹은 해산물 껍질과 함께, 잘린 내 머리카락을 흙에 묻었다. 그것은 일종의 제의적인 형식을 띠었다. 왜냐하면 내가 땅에 매장한 것은 내 머리카락이 아니라 다름 아닌, 나를 낳아주고 길러주신 아버지와 가족이었기 때문이다. 나는 나의 〈천재 일기〉에 다음과 같은 프로이트의 말을 인용했다.

"영웅이란, 아버지의 권위에 반항하고 그것과 싸워 승리하는 것이다."

이제 나는 혈연을 잃어버린 것이다. 나는 괴로움에 휩싸였다. 감히 나 따위가 아버지를 버리다니! 나는 한없이 고통스러웠다. 그런데 과연 나는 아버지에게만 상처를 줬던가? 슬프게도 나는 고개를 절레절레 흔들 수밖에 없다. 뛰어난 시인 폴 엘뤼아르가 지금 나의 머릿속에 떠오르고 있는 것이다.

아, 이제야 나는 친구 폴 엘뤼아르에게 진심으로 하고 싶었던 말을 할 수 있을 것 같다. 아름다운 뮤즈, 갈라를 만날 수 있게 허락해준 것에 감사드린다고. 당신의 연인을 내가 훔쳤는데도 날 이해해주어서 고맙다고. 갈라와 나의 사랑을 숙명적인 것으로 받아들이며, 우리 두 사람을 조용히 바라봐준 당신에게 나는 너무 많은 빚을 지었다고. 기꺼이 실연의 아픔을 감당해주어서 고맙다고……

◀ 〈포르트 리가트의 마돈나〉, 1949년, 49.5×38.3cm
제2차 세계대전 후 달리는 기독교적인 소재로 작품들을 다루었는데, 이러한 작품 중에서 제일 먼저 그린 작품이 바로 이것이다. 마돈나의 머리 위로, 조개껍질과 달걀을 띄워놓음으로써 플라톤적인 이상주의를 드러내고 있다. 종교적인 예술성보다는 이성적이고 과학적인 예술성이 돋보이는 작품이다.

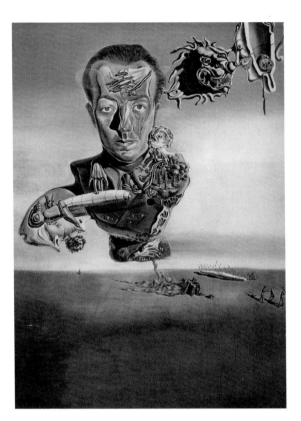

당신은 갈라를 내게 보내면서 그녀에게 이렇게 말하지 않았던가!

"내 작은 여인아,
웃어요.
당신의 행복이 내게
중요하다는 사실을
항상 믿고 살기를……"

나는 우리들의 이런 애틋한 삼각관계를 암시하는 그림을 그렸는데, 그것이 바로 〈폴 엘뤼아르의 초상〉이다. 나는 이 작품을 통해 위대한 시인의 모

〈폴 엘뤼아르의 초상〉, 1929년, 33×25cm
성적 충동을 상징하는 사자머리와 욕망을 웃음으로써 교묘히 숨긴 듯한 여자, 그리고 근엄하게 정면을 응시하는 젊은 남자는 바로 달리와 갈라, 엘뤼아르의 미묘한 관계를 암시한다.

든 것을 표현하고 싶었다. 그는 '시인은 영감을 받는 자가 아니라 영감을 주는 자'라는 확고한 예술철학을 가지고 있었다. 한편 그림에서 나는 붉은 색 물고기 모양을 한 인간의 머리, 욕망을 숨긴 듯한 얼굴의 사자와 그 욕망을 알고 있다는 듯이 야릇한 미소를 짓고 있는 여자의 옆 얼굴로, 나와 갈라와 엘뤼아르의 관계를 암시적으로 표현했다.

'사랑과 혁명'의 시인
폴 엘뤼아르

소등

어이할까나, 문에는 적의 보초가 지켜 서 있는데

어이할까나, 우리는 갇혀 있는데

어이할까나, 거리는 통행 금지인데

어이할까나, 도시는 정복되어 있는데

어이할까나, 도시는 굶주려 있는데

어이할까나, 우리는 무기를 빼앗겼는데

어이할까나, 밤은 이미 깊었는데

어이할까나, 우리는 서로 사랑했는데

폴 엘뤼아르(Paul Eluard, 1895~1952)

'사랑과 혁명의 시인'이란 평을 듣는 폴 엘뤼아르는 20세기 프랑스의 대표적 시인이다. 그는 러시아 태생의 소녀 갈라와 사랑에 빠지면서 "갈라는 순결한 눈을 녹게 하고 풀 속에서 꽃을 피어나게 한 유일의 존재"라고 찬미하여 그녀와 결혼하지만, 결국 살바도르 달리에게 사랑을 빼앗기는 아픔을 겪는다. 그러나 엘뤼아르의 '전인류에 대한 사랑과 평화'를 담고 있는 그의 주옥 같은 시들은 유럽뿐 아니라 우리나라의 저항시인 김지하, 김남주에게까지 지대한 영향을 미칠 정도로 혁명적이고 실천적이었다.

'편집증적 비평방식'에의 집착

1929년 가을, 나는 내가 꿈에도 그리던 파리에서의 첫 번째 전시회 (11월 20일~12월 5일)를 괴망스 화랑에서 가졌다. 전시회에서는 〈애처로운 유희〉, 〈욕망의 적응〉, 〈빛에 비친 쾌락〉, 〈욕망의 수수께끼, 나의 어머니, 나의 어머니, 나의 어머니〉 등 작품 11점을 선보였다.

이때 브르통은 카탈로그 서문에 "달리의 예술은 우리들이 아는 한 가장 환상적이고, 참으로 가공할 만하다"라고 써주었다. 여기에서 나

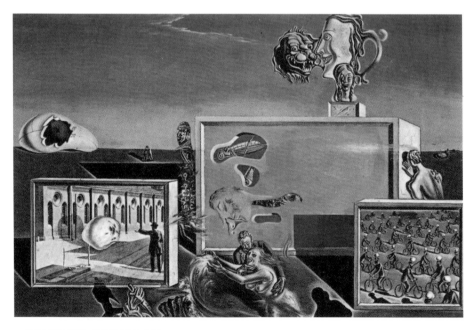

〈빛에 비친 쾌락〉, 1929년, 23.8×34.7cm
별개의 이미지들이 세밀히 표현된 이 그림은 '그림 속의 그림'이라는 키리코의 장치를 차용하여 제작되었다. 달리의 그림에서 낯익은 메뚜기와 눈 감은 자화상 같은 상징물이 그려져 있고 왼쪽 하단에는 별도로, 콜라주된 교회가 있다.

〈욕망의 수수께끼, 나의 어머니, 나의 어머니, 나의 어머니〉, 1929년, 110×150.7cm
어머니의 뱃속에서 웅크리고 있는 태아 같은 괴상한 모양의 덩어리에 여러 개의 납작한 웅덩이들이 나 있
다. 이 속에는 작은 글씨로 '나의 어머니(ma mere)' 라고 씌어 있는데 이는 달리가 프로이트의 '외디푸스
콤플렉스' 를 이해하고 있다는 것을 의미한다. 작품의 제목부터 모자(母子)간의 에로틱한 분위기를 풍긴다.

는 초현실주의 그룹으로부터 정식회원으로 인정받는다. 하지만 나는
이 중요한 전시회에 모습을 나타낼 수 없었다. 왜냐하면 나는 전시회
가 열리기 이틀 전, 갈라와 함께 파리를 떠나 바르셀로나로 숨막히는
사랑의 도피를 하였기 때문이다.

　이 밀월 여행이 끝난 후, 나는 파리로 돌아왔고 초현실주의 그룹의
따뜻한 환영을 받았다. 그 후 나는 3년 동안 초현실주의자 역할을 충
실히 해냈고 그룹의 모임 활동과 간행물 제작에도 열성적으로 참여했
다. 이 시기에 나는 프랑스 공산당 10주년 기념행사를 위한 포스터 디

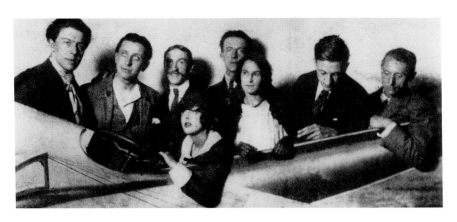

〈초현실주의자들과 함께한 폴 엘뤼아르와 갈라〉, 1930년경. 왼쪽부터 앙드레 브르통, 로베르 데스노스, 조제프 델테유, 시몬 브르통, 폴 엘뤼아르, 갈라 엘뤼아르, 자크 바롱, 막스 에른스트

자인에까지 손을 뻗쳤다. 브르통은 이런 나의 정력적인 활동을 보고서, "지금의 달리의 환각적인 예술은 여태까지 알려진 작품 중에서도 실로 위협적이다"라고 다소 과장 섞인 말을 내질렀다.

또 나는 1930년에 《보이는 여자》를 써서 초현실주의 운동에 대한 내 나름의 이론적 견해를 제시했다. 뿐만 아니라 여러 미디어에 발표한 에세이와 글들에서도 나는 일관되게 초현실주의에 대한 개념적 견해를 피력했다.

초현실주의에 대해서 내가 채택한 개념적 용어는 '편집증적 비평방식'이었다. 나는 이것을 '정신착란 현상을 연상케 하는 비이성적인 인식의 즉흥적인 방법'이라고 정의내렸다. 여기서 말하는 '편집증'이란, 예술가가 예술적 재료로서 그 자신의 강박관념과 욕구를 조직화·체계화하는 방법을 뜻한다. 나는 내면에 들끓고 있는 무의식의 세계를

그림으로 표현해내는 작업을 통해서 '편집증적 비평방식'이란 새로운 용어를 떠올리게 되었으며, 나도 모르게 이 용어에서 풍겨나오는 과학적인 권위에 매료당하고 말았다.

한편 이 시기에 쓴 에세이 《악취나는 엉덩이》에서도 적극적으로 '편집증적 비평방식'을 도입하여 비현실적인 혼란의 세계를 현실적으로 체계화함으로써, 눈에 보이는 현실 자체는 불신할 수도 있다는 식의 단언도 서슴지 않았다. 이를테면 나는 편집증이 지닌, 날카롭고도 예민한 정신과 거기에서 뿜어져 나오는 창조성에 주목한 것이다.

나는 편집증적인 정신이 야기하는 이중 또는 삼중의 이미지에 천착하는 데에도 관심을 기울였다. 1930년에 제작한 〈보이지 않는 잠자는

〈보이지 않는 잠자는 여인, 말, 사자〉
1930년, 50.2×65.2cm
편집증이 지닌, 날카로운 정신과 극한의 상상력을 찬미하였던 달리는, 이중 또는 다중의 이미지로 한층 복합적인 의미군을 만들 수 있을 거라고 믿었다. 언뜻 시각적인 속임수처럼 보이는 이 작품은 제목이 암시하는 것처럼 여러 개의 이미지를 복합적으로 표현했다.

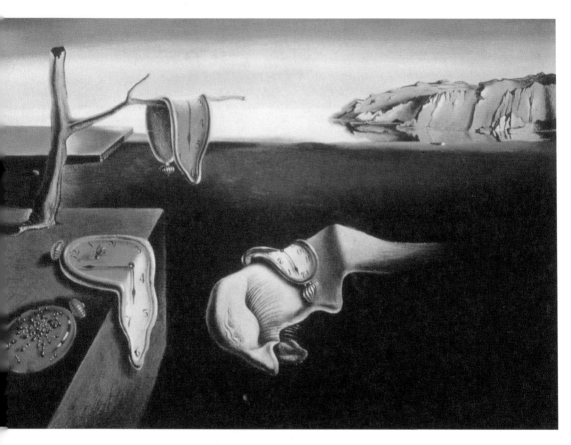

〈기억의 영속성〉, 1931년, 24.1×33cm

시계들이 권태롭게 늘어진 풍경, 저 너머 보이는 바위섬, 끝없이 펼쳐지는 바다 등이 조화를 이루며 왠지 외롭고 황량한 분위기를 연출한다. 마치 우주의 모든 것이 정지된 것 같은 적막감을 불러일으킨다.

여인, 말, 사자〉는 나의 이런 관심의 산물이며, 이 그림에서 나는 해독 가능한 여러 개의 잠재적 내용을 표현하였다.

다시 '편집증적 비평방식'에 대해서 이야기하자면, 나는 이러한 일련의 작업을 통하여 정신의 무한한 내적 영역이 현실에 대한 단순한 물리적 이해보다 훨씬 더 '현실적'이라는 점을 입증하고 싶었다. 이것이 바로 초현실주의를 효과적으로 표현하는 수단임을 강조하고자 했다.

나는 급기야, 인간 내면에 존재하는 깊고도 강렬한 정신분열증적인 증세에서 보다 심오하고도 '서정적인' 정신 상태를 포착할 수 있다는 믿음을 가지게 되었다. 그리하여 초현실주의에서 보여지는 이상적 이미지는, 의식을 절박한 위기로 몰고가 거대한 혁명에 이바지할 것이라는 확신에까지 도달할 수 있었다. 그래서인지 1930년대 초기의 나의 작품은 대부분, 무의식의 세계를 현실로 이끌어내 마치 꿈속의 세계를 사진으로 찍은 것처럼 정교하게 그려져 있다는 특징이 있다.

예컨대 나의 대표작으로 손꼽히는 1931년 작품인 〈기억의 영속성〉은 초현실주의 속성을 잘 표현한 작품이라 할 수 있다. 금방이라도 녹아내릴 듯 흐느적거리는 시계, 꿈꾸듯 나른한 사내의 얼굴, 회중시계에서 탈출하려고 몸부림치는 개미떼가 삭막한 풍경을 배경으로 무질서하게 늘어선 모습은 나의 무의식적인 꿈의 세계를 그대로 현실로 옮겨놓은 작품이라 할 수 있다.

1933년 11월, 나는 뉴욕의 쥘리앵 레비 화랑에서 미국에서의 첫 개

인전을 열어 성공을 거두었다. 늘어진 시계가 인상적인 〈기억의 영속성〉이 바로 이때 전시된 작품이다.

이듬해 나는 로트레아몽의 시집 《말도로르의 노래》에 들어갈 삽화를 그린 뒤 처음으로 미국을 방문하게 되었다. 그 여정 중에 나는 대서양 항로의 챔플레인호 상에서 2미터 반 길이의 빵을 구워, 그것을 손에 들고 기자회견을 하는 등 수많은 화제와 스캔들을 일으켰다.

히틀러를 추종한다는 혐의로 추궁당하다

한편 1936년은 나의 조국 스페인에서 내란이 일어난 불행한 해였다. 스페인 국민은 부르봉 왕조의 마지막 왕 알퐁소 13세를 축출하고 선거를 통해 공화 정부를 탄생시켰는데 그해 6월, 이에 불복한 파시스트 프랑코 장군은 모로코 주둔군을 이끌고 마드리드 정부에 반란을 일으켰다. 스페인 내란의 시작이었고, 이 불행한 전쟁은 3년간 지속되었다.

이 무렵 독일에는 히틀러, 이탈리아에는 무솔리니 파시스트 정권이 이미 수립되어 있는 상태에서 프랑코 반군을 지원하고 있었고, 반대로 영국, 프랑스, 미국 등은 공화 정부를 지지함으로써 국제전이 되고 말았다.

이 시기에 나는 내란의 혼란스런 사회상을 반영한 〈삶은 콩으로 만든 부드러운 구조물 : 내란의 예감〉을 제작하였다. 이 작품은 스페인 내란이 있기 6개월 전에 그려진 것으로, 나는 이미 오래 전부터 내 조국 스페인이 국가적 위기에 처해 있다는 사실을 온몸으로 느끼고 있었다. 작

품 속에서 나는 골육상쟁적인 스페인 내란의 상황을 보다 리얼하게 나타내는 데 주력했다.

"인간적인 요소는 어디론가 사라져버리고 단지 한 덩어리의 살로만 남은 두 개의 비인격체는 전쟁의 추악한 단면을 암시하고 있고, 여인으로 보이는 괴상한 몰골의 유방을 쥐어짜는 흉악스러운 손은, 파시스트 정권의 잔혹함을 상징하는 게 아닐까……"

〈삶은 콩으로 만든 부드러운 구조물 : 내란의 예감〉, 1936년, 100×99cm

후에, 이 작품은 스페인 내란의 상황을 잘 드러낸 초현실주의 회화의 걸작이라는 평가를 받았다.

내란은 1938년까지 이어졌고 이 무렵 나는 초현실주의자들로부터 완전히 소외를 당하게 되는데, 사실 나와 초현실주의 그룹과의 관계는 전부터 멀어져 있었다. 내가 그들과 멀어진 데에는 나의 1933년 작 〈윌리엄 텔의 수수께끼〉가 한몫했다.

나는 이 작품에서 레닌을 괴상한 모습으로 형상화했고, 즉 길게 늘어난 챙모자를 쓰고 엉덩이에 정체를 알 수 없는 길쭉한 덩어리를 붙인 레닌의 모습을 그렸고 이것이 결과적으로 초현실주의 그룹의 분노를 샀던 것이리라.

그들은 혁명 지도자를 혐오스럽게 표현한 나를 맹비난했다. 그들은 내가 이 혁명 지도자를 모욕했다고 길길이 날뛰었으며 심지어 살롱데 쟁테팡당에 걸린 이 그림을 습격하고자 패거리를 짜서 나타나기도 했다. 그러나 공교롭게도 나의 그림은 너무 높은 곳에 걸려 있어서 일단의 패거리는, 손을 놓을 수 밖에 없었다.

초현실주의 그룹과의 마찰은 이것으로 그치지 않았다. 나는 히틀러의 파시즘을 지향한다는 혐의로 또 한 차례 그룹 회의에 소환되기도 했다. 여기에서 그들은 나에게 반혁명적 행위에 대해 해명을 요구하고 나섰다. 나는 그들의 엄숙한 비난을 대수롭지 않게 여겼다.

그들이 나를 반혁명분자로 몰아붙이는 것에 나는 희극적으로 반응했다. 우선 덥다는 이유로 옷을 벗었으며, "왜 강박적으로 히틀러에게

빠졌냐"는 그들의 물음에 "어떤 정치적인 검열 없이 오로지 초현실주
의자로서 꿈과 환상에 대응했을 뿐"이라는 답변을 제시했다.

결국 우리의 관계는 나쁘게 끝나고 말았다. 1939년 초현실주의 그
룹은 나를 제명해버린 것이다. 나는 그저 나의 본능적인 감수성에 따
라 그때그때 정치적인 반응을 달리했을 뿐인데, 원칙적인 순수성에 사
로잡혀 있는 초현실주의 그룹은 이런 나의 변덕스런 정치성을 이해하
지 못했다. 이 점이 나에게는 불행으로 다가왔던가? 아니라고 나는 자

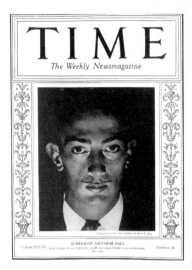

TIME
The Weekly Newsmagazine

SURREALIST SALVADOR DALI

Volume XXVIII Number 24

1937년 12월, 〈타임〉지 표지를 장식한 달리

신 있게 말할 수 있을 것 같다. 나는 좌파 정당이 요구하는 사회주의 리얼리즘에 동의할 수 없었고, 게다가 그 이념이 장려하는 진부한 스타일이 내 예술적 상상력에 방해가 될 것이라는 사실을 알고 있었다.

이 무렵부터 나는 과거 예술의 기법과 내용에 점점 매혹을 느끼기 시작한다.

한편 1936년 12월부터 1937년 1월 사이에 열린 런던 국제 초현실주의 전시회에서 잠수복 차림으로 강연을 하여 또다시 화제가 되었고, 그해 12월에는 〈타임〉지 표지 전면에 내 얼굴이 실리기도 했다. 이것은 뉴욕 현대미술관의 '환상 예술, 다다, 초현실주의전' 개막에 맞춰 기획된 것이었다. 이제 나는 미국에서도 인정받기 시작한 것이다.

1937년 나는 〈나르키소스의 변용〉이라는 작품을 제작했다. 이 작품은 1년 뒤에 만나게 되는 프로이트에게 보여주고 싶어했던 것이었지만, 그런 일은 일어나지 않았다. 앞에서도 얘기했다시피 나는 프로이트를 광적으로 좋아해서 그를 만나면 이 그림과 내가 손수 지은 시 〈수선화〉가 녹음되어 있는 축음기판을 틀어놓아 그에게 존경심을 표할 작정이었다. 그러나 이 계획은 수포로 돌아가고 말았는데, 이유인

즉 물건들을 싣고 갈 차편이 마련되지 않았기 때문이다……

　이쯤에서 나는 〈나르키소스의 변용〉과 함께 지은 시의 마지막 연을
낭송하고 싶다.

그 머리가 쪼개지면
그 머리가 쪼개지면
그 머리가 터지면,
그것은 꽃이 되리,
새로운 나르키소스,
갈라……
나의 나르키소스

　그리고 나는 1938년 파리 국제 초현실주의전에 〈비 내리는 택시〉를
출품했다.

미국 미술계에 신선한 에너지를 불어넣은 달리의 '상업미술'

　1939년에 나는 그동안 두터운 친분을 유지해왔던 브르통과의 관계를 완전히 청산했다. 우리 두 사람은 정치적인 견해가 너무 달랐고, 마침내는 서로가 뜻을 같이하여 함께 나아갈 수 없다는 사실을 깨달았다. 친구를 잃은 상실감 때문이었을까, 나는 더더욱 일에 매달렸다.

　나는 미국에서 11월 뉴욕 세계 박람회장에 〈비너스의 꿈〉을 설치하게 된다. 그리고 이 작품을 설치하는 과정 중에 뜻하지 않는 사건이 발생하면서 '상상력의 독립과 자기 광기에 대한 인권선언'을 발표하였다. 그에 관한 에피소드를 좀 말해보면 이렇다.

　이 〈비너스의 꿈〉은 박람회장의 오락 구역에 설치하게 되었는데, 나는 이 예술품을 관람객들이 직접 체험할 수 있도록 고안했다. 예를 들

〈비너스의 꿈〉 부분, 1939년
1939년 달리는 비너스(보티첼리의 작품)의 아름다운 얼굴을 생선의 머리로 바꾸어 표현했다. 이로 인해 박물관 운영자 측으로부터 전시금지 조치를 당한다.

〈비너스의 꿈〉, 1934~40년
레오나르도 다 빈치의 〈세례
요한〉과 보티첼리의 〈비너스
의 탄생〉이 복제되어 있는 초
현실주의 작품(뉴욕 세계 박
람회장의 오락구역에 설치)

면 관람객들은 물고기 모양을 한 매표소에서 표를 구입한 뒤, 두 연못을 지나면서 갑각류 지느러미를 머리에 뒤집어쓴 인어 아가씨를 만날 수 있도록 설계했다.

그런데 문제는 산드로 보티첼리의 작품 〈비너스의 탄생〉에서 비롯되었다. 나는 고약하게도 비너스의 아름다운 얼굴을 과감히 생선 머리로 바꾸어 놓는 악마성을 발휘했던 것이다. 박람회 운영자 측에서는 즉각 〈비너스의 꿈〉의 전시를 금하였고, 나는 이에 질세라 '상상력의 독립과 자기 광기에 대한 인권선언'을 발표하였다. 나는 이 일로 미국인들이 나의 독창적 발명을 소개하는 데 의미를 두기보다는 나의 이름

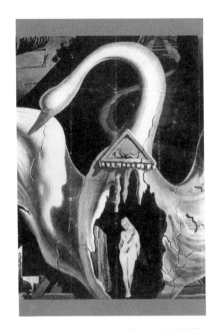

뉴욕, 메트로폴리탄 오페라 하우스에서 러시아 발레단이 상연한 〈바카날〉의 한 장면(1939년 11월 19일자 〈뉴욕 타임스〉에 게재)

을 선전 목적으로 이용하고 있음을 깨닫게 되었다. 그 이후에도 나의 기발하고도 광기에 넘치는 작품 발표는 계속되었다.

나는 미국뿐만 아니라 메트로폴리탄 오페라 하우스에서 발레 퍼포먼스인 〈바카날(Bacchanale)〉을 무대에 올리기도 했다. 여기서 나는 시나리오는 물론이고 무대장치, 의상 등도 담당했다. 공연은 대성공이었다. 그러나 이 시기는 전쟁의 기운에 휩싸이던 때였다.

그리고 파쇼 정권인 독일군이 예술의 도시 파리를 점령하고야 말았다. 1940년의 일이었다. 나와 갈라는 파리를 떠나 아르카숑으로 피신했다가 미국 버지니아를 거쳐 캘리포니아에, 그 다음에는 뉴욕에 둥지를 틀었다.

나는 1941년 11월에서 이듬해 1월에 걸쳐서, 뉴욕 현대미술관에 유화 43점과 소묘 17점을 전시했다. 이 전시회는 1943년 5월까지 샌프란시스코를 포함한 전미 8도시를 순회하며 계속됐다. 나의 예술 세계는 미국 예술계에 신선한 에너지를 불어넣었다.

나는 자본주의의 낙원인 미국에서 발레의 대본, 의상, 무대장치를 담당하거나, 상업미술에까지 손을 댔다. 특히 나는 발레와 오페라에 푹

빠졌는데 왜냐하면 이 장르들은, 숨막히는 사실주의와 논리성에서 벗어나 과장된 수사를 자유자재로 쓸 수 있는 기회를 내게 주었기 때문이다. 이 고급 장르를 이용한, 나의 가장 성공적인 기획은 〈미로〉였다. 나는 이 발레에서 대본과 무대장치, 그리고 의상 디자인까지 맡았다.

그로부터 3년 후 나는 다시 〈미친 트리스탄〉을 위해 디자인 부문에서 열정을 쏟아부었다. 이 작품은 죽음에 이르는 남녀의 영원한 사랑을 주제로 삼고 있는 최초의 편집증적인 발레라 할 수 있다. 나는 고전주의적인 디자인으로, 중세 유럽인인 트리스탄과 이졸데를 표현하길 원했고, 또 그렇게 했다.

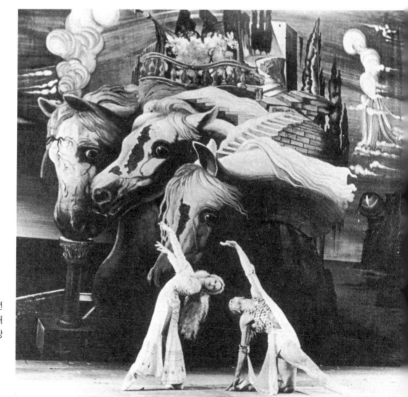

〈미친 트리스탄〉은 1944년 영국 왕실 발레단에 의해 상연되었다. 달리는 무대장치와 의상을 디자인했다.

그러나 유감스럽게도 이 공연은 스케일에 있어 크게 축소되고 말았다. 징병위원회가 젊은 단원들 대부분을 징집해갔기 때문이다. 때는 2차 세계대전이 한창인 1944년이었다.

나는 광고 디자인에서도 끼를 발휘했다. 사실 '무대 디자인'만 하더라도 그것은 예술가의 작업으로서 크게 부적합한 것은 아니었다. 그러나 '광고 디자인'은 입장이 달랐다. 지폐 냄새가 은연중 풍기는 이 상업적인 디자인은, 소위 고상한 예술가 나부랭이들에게는 상스러운 작업으로 통했다. 그리하여 내가 1939년에 미국판 〈보그〉지의 표지를 비롯하여 다수의 광고 디자인을 제작했을 때, 미술계의 점잖은 비평가들은 철저히 나를 조롱하셨다!

그때 나는 의기소침했던가? 천만에! 나는 〈보그〉지에 이어 다른 패션 잡지의 표지까지도 제작했다. 나는 반골 기질이 많은 인간인데 어찌 그들의 조롱에 넘어가겠는가.

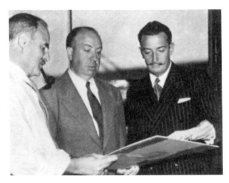

정신분석학적인 영화 〈백색의 공포〉 제작을 위해 히치콕(가운데)은 프로이트의 꿈 이미지 장면에서 달리(오른쪽)에게 협조를 요청했다.

브르통은 이런 나를 보고 '돈에 환장한 인간(Avida Dollars)'이라고 비꼬았다. 이 유머러스한 친구는 내 이름의 철자를 바꾸어서 저 따위로 날 모욕한 것이다. 어쨌든 나는 좋다. 이 유쾌한 친구의 말은 어느 정도 사실이기 때문이다.

나는 달러를 좋아한다. 그게 뭐가 나쁜가? 달러에 미친 최초의 예술가로 나는 당당히 예술사에 등극하겠다! 필요 이상으로 돈에 거부감을 느끼는 예술가들의 고매한 척하는 것이 나는 더 역겹다, 구토가 난다. 이게 나의 솔직한 심정이다!

천재는 천재를 알아본다고 그 누가 말했던가! 1946년에 스릴러 영화의 대가, 히치콕 감독은 나에게 자신의 영화 〈백색의 공포〉를 위해 꿈의 장면을 디자인해달라고 의뢰했다. 내용은, 어느 정신병원에 의사가 새로 부임해오면서 살인사건이 벌어지는데, 히치콕은 내게 살인자로 고소된 기억상실증 환자가 꿈속에서 경험하는 장면을 제작해달라고 부탁한 것이다.

나는 기꺼이 그의 작업에 참여했다. 그는 내가 가지고 있는 정신분석학적 지식을 높이 산 게 분명했다. 또한 그는 내 이미지들이 뿜어내는 날카로운 환각성에 매력을 느꼈으리라.

〈백색의 공포〉, 1946년작, 포스터
프란시스 비딩의 소설을 각색한 사이코 스릴러 작품. 정신병원에서 벌어지는 살인사건을 중심으로 복잡하고도 미묘한 인간심리를 파헤친 작품이다. 프로이트의 꿈해석 이론이 등장하며, 꿈을 재현하는 장면에서 초현실주의 미술의 대가 살바도르 달리의 미술 디자인이 돋보인다.

"키리코도 에른스트도 좋았을 것이다.
그러나 달리만큼 상상력이 풍부한, 기발한 자는 없다"

- 히치콕

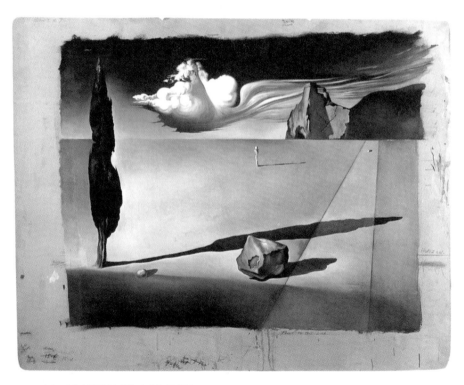

영화 〈백색의 공포〉를 위한 디자인, 1945년

핵폭발로 생기는 환상적인 버섯구름에 매료되다

이제 전쟁은 막바지로 치닫고 있었다. 1945년 8월 6일, 미국은 일본의 히로시마에 원자폭탄을 투하했고 이로써 일본 제국주의는 막을 내렸다. 아시아 전역을 집어삼키고 태평양까지 넘보던 일본의 야심찬 계획은 원자폭탄을 뒤집어쓰고서야 물거품이 되었다. 이때 나는 원자물리학에 관심을 갖게 되었다. 나는 원자폭탄이 지닌 엄청난 위력보다는 그 핵폭발로 인해 생기는 환상적인 버섯구름에 매료되었다. 사실 나는 원자폭탄으로 초토화가 된 일본 따위에는 관심조차 갖지 않았다. 얼마나 많은 무고한 사람들이 이 거대한 위력 앞에서 순식간에 잿더미로 변했는지에 대해 생각해보지도 않았다. 휴머니즘과 거리가 먼 나로서는 먼 이방 사람들의 죽음을 애도할 필요성을 느끼지 못했다. 부끄럽게도 그랬다! 나는 단지 엄청난 폭음 뒤에 모습을 드러내는 극한의 고요함에 넋을 잃었다. 나는 이러한 글까지 썼다.

"전쟁의 그 모든 참화가 지나간 뒤
지상 낙원의 저 목가적이고 이끼 긴 듯한 버섯 모양의 나무를
연상시키는 고요한 핵폭발이 방금 끝났다."

이런 반응도 어쩌면 제국주의 정신의 또다른 일면일지도 모른다는 생각이 문득 든다. 일본보다 더한 미국의 무차별적인 폭격을 은연중 지지하고 있는 것은 아닐까 싶은 것이다. 나는 약자보다 강자의 힘에

〈비키니 섬의 세 스핑크스〉, 1947년, 30×50cm

달리는 미국의 산호섬 비키니에서 있었던 핵폭파 실험과 일본의 히로시마와 나가사키에 투하되었던 핵폭탄에서 영감을 얻어 이 작품을 완성했다. 두 개의 인간의 머리와 나무는 핵 버섯 모양을 연상케 하는 이중 이미지를 띠고 있다.

더 이끌리는 인간인가……

나는 연합국이 그랬던 것처럼, 원자폭탄의 막강한 에너지가 전세계를 파멸시킬 수도 있다는 공포스러운 사실보다는 핵분열에 관한 새로운 지식을 얻었다는 사실에 더 즐거워했다.

나는 이 새로운 지식을 기꺼이 작품 속에 반영했다. 1947년에 제작한 〈비키니 섬의 세 스핑크스〉는 내가 핵폭발을 어떤 식으로 이해했는지를 단적으로 보여준다.

산호가 많고, 여성들의 전유물인 섹시한 의상을 연상케 하는 비키니 섬은 미국의 핵 실험장이었는데 나는 이곳에서 날마다 벌어지고 있는 무기들의 핵 실험을, 위험한 것으로 보기보다는 다분히 낭만적인 어떤 것으로 여겼던 것 같다. 앞에서도 말했다시피 핵 폭발 이후 찾아드는 고요한 적막에 나는 예술적 감성을 느꼈던 것이다.

이때부터 1950년대에 이르기까지 나는 원자폭탄에 관한 나름의 생각을 화폭에 담게 된다. 이것은 내가 생각하기에도 거의 갑작스런 이변임에 틀림없었다. 나는 원자 물리학이나 양자역학 등에 흥미를 느꼈다. 그리고 전자나 원자핵을 상기시키는 코뿔소의 뿔을 화폭으로 끌어들였다.

〈자신의 순결을 뿔로 범하게 될 젊은 처녀〉는 그러한 대표적인 작품이다. 이 작품에는 다소 위협적인 뿔의 형태들이 공중에 떠올라 서로 유리되면서 다이내믹하게 구성되어 있다.

한편 이 비슷한 시기에 나는 물질 세계를 더 이상 고정적인 부동의 사물 세계로 보지 않으려는 경향을 띠고 있었다. 나는 사물들이 서로

〈자신의 순결을 뿔로 범하게 될 젊은 처녀〉
1954년, 40.5×30.5cm
전자나 원자핵을 연상케 하는 코뿔소의 뿔이
공중에 떠오르면서 유리되는 장면이 인상적
이다. 여기서 코뿔소의 뿔은 순결을 상징한
다. 달리는 "규방 처녀와 같은 이 여인이 코뿔
소의 뿔에 매달려 뿔과 도덕적으로 조화를 이
룬다"고 말했다.

격리된 채 공중에 떠 있는 모습을 상상했다. 이러한 생각은 1949년에
그린 〈레다 아토미카〉에 잘 반영되어 있다.

사실, 〈레다 아토미카〉는 그림에서 볼 수 있듯이 제우스가 백조의
모습으로 변신하여 스파르타 왕 틴다레오스의 아내(헬레나의 어머니)
인 레다를 유혹하는 장면을 그린 것이다. 물론, 이 그림에서도 나의
영원한 연인이자 성모 마리아인 갈라가 레다로 둔갑하여 모델이 되어
주었다. 그 동안 레다와 백조에 얽힌 신화이야기는 예술작품의 좋은
소재로 쓰였지만, 나는 여기서 레다와 백조를 공중에 떠 있는 모습으
로 표현함으로써 레다를 순수와 승화의 상징으로 나타내고 싶었다.

〈레다 아토미카〉, 1949년, 61.1×48cm
레다는 스파르타 왕 틴다레오스의 아내이자 헬레나의 어머니로, 백조의 모습으로 변신한 제우스와 교합하여 2개의
알을 낳는다. 그림은 백조로 변한 제우스가 레다를 유혹하는 장면이다.

이 그림의 구도는 마틸라 가이카(Matila Ghyka)의 수학적 논증에서 힌트를 얻었는데, 여기서 한 가지 짚고 넘어가야 할 것은, 1945년에 그린 〈빵 바구니〉 – 물론 이것은 1928년에 그린 〈빵 바구니〉와는 구별된다 – 에서도 수학적인 계산이 들어가 있다는 것이다. 나는 얼마 크지 않은 이 그림을 그리느라 하루에 네 시간씩 작업을 했었다. 그리고 이 작업은 무려 2개월 동안이나 계속되었다. 이때부터 나는 이미 수학적인 결정에 따라 작업을 했다는 생각이 든다.

피카소는 절대 〈최후의 만찬〉을 그릴 수 없다 – 나, 달리뿐

그런데 나는 어린아이처럼 호기심을 주체하지 못하는 성미의 인간일까? 종교에 관심조차 갖지 않았던 내가 이탈리아 여행을 한 후로는 부쩍 종교에 관심을 갖게 되었다. 나는 1937년 이탈리아를 여행한 적이 있는데, 그때 교회의 둥근 지붕에 깊은 매력을 느꼈고, 이탈리아를 여행하면서 받은 인상들을 그림으로 옮기기도 했었다.

종교는 또 하나의 새로운 사상처럼 나를 사로잡았다. 그리하여 나는 1948년부터 기독교인이 되었다. 나는 철저히 자기중심적이고 개성이 강한 예술가로 살아왔지만 결국 기독교에 열광하고 말았다.

> *"만일 저 위대한 내세가 존재한다면*
> *나는 그곳까지 가는 최소한의 보증을 얻으려고*
> *정해진 의례를 따를 것이라고 다짐도 했다."*

1951년에 제작한 〈십자가의 성 요한의 그리스도〉는 이런 나의 기독교적인 관심에 따른 것이었다. 그러나 그보다는 내가 존경해마지 않은 스페인 최고의 화가 벨라스케스의 표현법에 도전하고 싶다는 생각으로 이 그림을 제작하게 되었다. 그런데 나 스스로가 '내 생애 최고의 걸작'이라고 예감한 이 그림은 1961년에 어느 화랑에서 심하게 훼손당하고 만다.

어떤 신경질적인 관람객이 나의 그림을 의도적으로 공격했기 때문이다. 대체 무엇이, 그 사람으로 하여금 내 그림을 할퀴도록 만들었을까? 대체 내 그림의 어떤 점이 그 사람을 성나게 했을까? 나는 잘 모르겠다. 그러나 평자들이 조심스럽게 말하는 것을 듣고 있노라면 조금 위안이 되기도 한다. 평자들은 이렇게 말하는 것이다.

〈십자가의 성 요한의 그리스도〉는 레오나르도 다 빈치의 〈모나리자〉와 렘브란트의 〈야경꾼〉처럼 충분히 예술적 경지에 올랐다. 즉 이 위대한 대화가들의 작품이 그러하듯 달리의 그림에서도 '성스러운' 분위기가 드러나고 있는 것이다.

때문에 정신병리학적으로 매우 불안한 심리 상태에 있는 사람이 이 그림을 보고서 혼란을 느끼는 것은 지

렘브란트의 〈야경꾼〉
〈야경꾼〉은 네덜란드 화가 렘브란트의 대표 작품(1642). 당시에는 사실적인 초상화가 인기였는데, 그는 작품 속에서 극적인 명암 효과를 주는 과감성을 보여 세인들은 그의 예술성의 깊이를 이해하지 못했다.

극히 당연할 수 있다……. 이 그림은 현재 글래스고에 있는 박물관(성 멍고 종교생활 미술박물관)에 잘 모셔져 있다.

나는 정신력이 심약한 관람객에게 심하게 상처를 입혔던 그 영광스러운 작품에 이어 〈최후의 만찬〉을 제작했다. 4년 뒤의 일이었다. 이 그림에서 그리스도를 중심으로 12명의 제자들이 좌우에 대칭이 되도록 했다. 그림의 내용은, 그리스도가 한 제자에게 자신을 배반하게 될 것이라고 예언하는 순간인데 이때 나는, 제자의 배신으로 고통을 당할 것이라는 사실을 알면서도 이에 초연한 신의 모습을 표현하고 싶었다.

레오나르도 다 빈치의 〈최후의 만찬〉, 1482~1499년, 460×880cm
"받아 먹어라. 이것은 내 몸이다. 이것은 나의 피다. 많은 사람을 위하여 내가 흘리는 계약의 피다."
레오나르도 다 빈치는 예수 그리스도가 십자가에서 죽기 전날, 열두 제자와 함께 만찬을 즐기는 모습을 벽화에 담아내고 있는데, 이탈리아 밀라노의 산타마리아델레그라치에 교회에 그려져 있는 〈최후의 만찬〉 벽화는 최고의 걸작으로 평가받고 있다.

그리하여 유독 그리스도만 밝고 투명하게 그렸다. 그리스도에게서 자연스럽게 신성함이 배어나오도록 하는 게 예술가로서의 나의 욕심이었다.

또한 인물들의 배경으로 그려진 리가트 항구에 밝은 색조의 배들을 띄워 신비로운 분위기를 고조시켰다. 나는 이 작품에서 산술적이고도 철학적인 우주진화론, 예컨대 12라는 숫자에 편집증적으로 매달렸다. 1년의 12개월, 태양을 둘러싼 12궁, 그리스도를 둘러싼 12사도, 하늘의 12면체를 포함하는 12개의 5각형, 그 5각형을 중심으로 소우주적 인물인 그리스도가 존재한다는 생각을 기초로 그림을 완성해나갔다. 체스터 데일은 〈최후의 만찬〉을 경이의 눈으로 지켜보면서 이렇게 말했다.

"난 피카소를 아주 위대한 화가라고 생각한다.
나는 그의 그림을 열다섯 점이나 가지고 있다. 그렇지만 그는
결코 〈최후의 만찬〉과 같은 그림은 그리지 않을 것이다.
그는 이런 그림을 그릴 능력이 없기 때문이다."

배짱 좋게 피카소를 걸고 넘어지는 이 체스터 데일로 말할 것 같으면 나에게 〈최후의 만찬〉을 주문하고, 소장까지 한 열렬한 수집가였다. 그는 이 작품을 보자마자 너무 흡족한 나머지 저렇게 떠들어댄 것이다. 솔직히 나로선 이 즉흥적인 사내의 칭찬이 나쁘지 않았다. 이젠 여러분들도 알 때가 되지 않았는가! 나에게는 어린애 같은 구석이 있다는 것을!

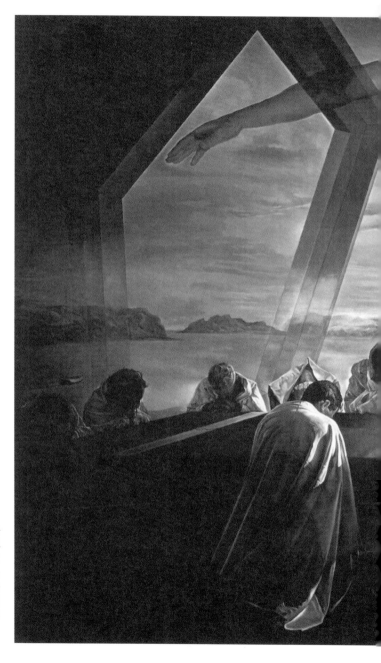

〈최후의 만찬〉, 1955년

167×268cm

만찬으로 준비된 빵과 포도주를
앞에 두고 있는 신성한 그리스도
를 중심으로 고개 숙인 12명의 제
자들이 좌우 대칭으로 앉아 있다.
그 뒤로 리가트 항의 섬과 바다가
보이며 그리스도의 12명 제자의
모습이 태양을 둘러싼 12궁처럼
찬란히 빛나고 있다.

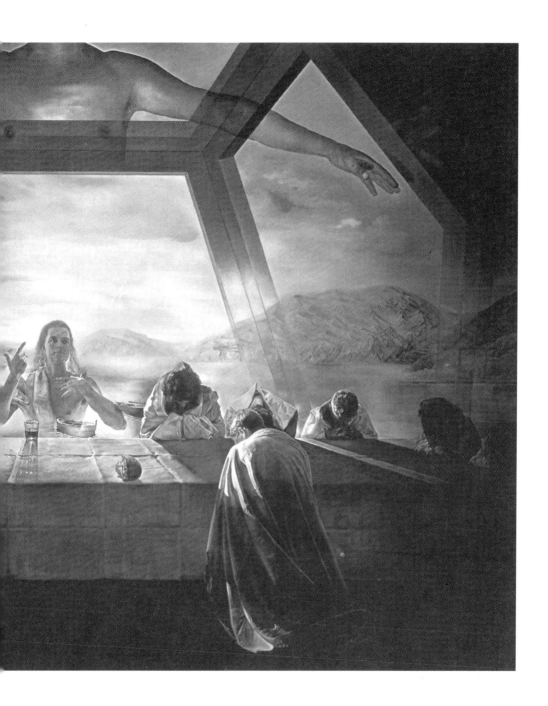

〈레이스 뜨는 소녀〉에 편집증적으로 매달리다

나는 여전히 세속적인 부나 돈에 관심을 갖고 거만하게 행동하면서 어릿광대 같은 변장을 일삼았다. 그림 작업과 글쓰기 또한 멈추지 않았다. 특히 우스꽝스러운 변장은 어린 시절에 내가 흥미를 가지고 열중했던 일 중의 하나였다. 어린 나는 밤마다 흰 가발과 왕관을 쓰고 어깨까지만 걸쳐지는 흰 망토를 두른 채, 몸의 나머지 부분은 완전히 발가벗고서 거울에 내 모습을 비춰보았다. 이 일은 나를 즐겁게 했다. 나는 우스꽝스러운 것이 아닌 모든 것에는 무관심했다. 어렸을 때부터 이미 나는 튀고 싶어 환장한 사람처럼 굴었다……

1955년은 나에게 아주 보람찬 한해였다. 앞서 말했다시피 이 시기에 〈최후의 만찬〉을 제작했고, 파리의 꽃양배추를 가득 실은 롤스로이스를 타고 소르본느대학 정문 앞에서 내렸다. 강당에서 강의를 하기 위해서였다. 나는 수많은 플래시 세례를 받았고 청중들의 열광 속에서 입장했다. 그들은 전율하였으며 나는 파리의 시민들에게, 내 인생에서 가장 도발적인 선언을 하였다.

> **프랑스란 나라는 세계에서 가장 지적이고 합리적이며,**
> **나 달리는 우주에서 가장 신비하고 비합리적인 나라인 스페인산이다**

뿐만 아니라 나는 청년 시절에 어떻게 내가 루브르 박물관으로 달려가 베르메르의 〈레이스 뜨는 소녀〉를 모사하고 그 그림에 빠지게 되었

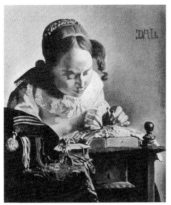

〈레이스 뜨는 소녀〉, 1955년
달리가 베르메르의 〈레이스 뜨는 소녀〉를
모사한 작품

1955년 12월 17일 달리가 〈레이스 뜨는 소녀〉에
대해 설명하기 위해 메모한 자료이다.

느지를 말했다. 그 위대한 그림을 보면서 나는 마치 바늘이 내 살을 찌르는 것 같은 느낌을 받았다고 고백했다. 바늘 같은 것은 그림 속에 없는데 말이다.

또한 〈레이스 뜨는 소녀〉는 내게 아주 평안하고 조용한 느낌을 주었고 그러면서도 거기에는 무엇인가 알 수 없는 강렬하면서 미적인 힘으로 가득 차 있어서 나의 시선을 오랫동안 묶어두었음을 강조했다. 사람들은 이런 나의 성공에 부러운 눈길을 보냈다. 한 청년은 진지한 어투로 내 성공의 비결을 물었다. 나는 대답했다.

"지속적이고 점진적인 명성을 얻기 위해서는, 먼저 그 전에 능력이

1955년 5월, 달리는 뱅센 동물원에서 베르메르의 〈레이스 뜨는 소녀〉의 '편집증적 비평방식' 을 행하고 있다. 결국 달리는 레이스 뜨는 소녀와 코뿔소의 뿔을 동일하게 인식하기에 이른다.

되어야 하네, 자네가 지향하는 사회나 조직에 심한 발길질을 하고 속물행 급행열차를 타세."

"초대받은 장소에 불참하는 일을 밥먹듯이 하고, 참석해도 온갖 망측한 행동으로 주변의 시선을 끈 다음에 자취를 감추는 것도 잊지 말게."

나는 흡사 무언가에 뒤틀린 것 같은 심사로 대답했다. 아마도 나는 주류를 이루고 있는 동시대 미술계를 비꼬고 싶었는지도 모른다. 어쨌든 이 당시 나는 주류와는 거리가 먼 인사였으니까 말이다. 또한 나는 내 트레이드마크인 콧수염을 연달아 이틀 동안 같은 모양으로 달고 나온 적이 없다는 사실도 말해주었다.

한편 나는 이 강의에서 마르셀 뒤샹을 언급하기도 했다. 나는, 레오

나르도 다 빈치 작품 〈라죠콘다〉의 얼굴에 콧수염을 그려넣은 다음 'L·H·O·O·Q' 라고 쓴, 뒤샹의 거친 유머를 기억해냈다. 이 네 개의 알파벳 문자를 불어로 읽으면 '엘르(L)·아쉬(H)·오(O)·뀌(Q)' 가 되는데 이것을 연음시켜 읽으면 '엘라쇼오뀌'가 된다. 이것은 '그 녀는 뜨거운 엉덩이를 가졌네(Elle a chaud au cul)'라는 문장과 같은 발음이 되는데 뒤샹은, 이런 식의 동음이의어를 가지고 천연덕스럽게 말장난을 한 것이었다. 이 얼마나 멋진 예술적 태도인가. 대화가의 작품을, 경박스럽게 풍자하는 태도란! 때문에 내가 강연 중에 뒤샹을 언급한 것은 그에 대한 나의 경의감의 표현이라고 해도 좋을 것이다.

　그러나 정직하게 말하자면, 농담을 하거나 거짓말을 하는 것은 내 성격에 맞지 않는다. 왜냐하면 나는 신비주의자이고 신비주의는 거짓

〈L·H·O·O·Q〉, 1919년
마르셀 뒤샹(Marcel Duchamp, 1887~1968)은 프랑스 화가로 정적(靜的)인 큐비즘의 표현과는 다른 운동과정에 관심을 가졌는데, 특히 기계의 이미지에 매달리면서 인체를 기계적인 성(性)의 오브제로 다루었다. 〈L·H·O·O·Q〉는 1919년(32세) 파리의 다다 그룹과 접촉할 무렵, 완성한 작품이다.

돈키호테 삽화, 1956~57년, 41×32.5cm

말 혹은 농담과 근본적으로 다르기 때문이다.

나는 1957년에 석판화집 《돈키호테》를 제작, 파리에서 출판했다. 그리고 그 이듬해 갈라와 성대한 결혼식을 올렸다. 1934년에 이미 결혼신고를 한 우리는 24년이 흐른 뒤에서야 지로나의 한 성당에서 결혼식을 올린 것이다.

이때 나는 상상 이상으로 흥분했고 식이 끝난 지 15분이 지나자 또다시 갈라와 결혼하고 싶어졌다.

"그림이란 눈으로 스며들어 붓끝에서 흘러나오는,
화가의 사랑스런 시선에 사로잡힌 이미지일진대
사랑도 이와 꼭 같지 않은가!"

전통적 방법을 모독, 창조적인 '보석 디자인'으로 승부

1950년대는 내가 장식 미술에 애정을 갖던 시기였다. 특히 보석 세공은 나의 예술적인 끼가 적절히 잘 드러난 분야였다. 나는 1941년 이후, 주로 신체와 얼굴 부위를 바탕으로, 소위 디자인 전통에 먹칠을 하는 형태로 보석 디자인을 했다. 나는 기존의 법칙이나 취향대로 보석을 디자인하는 것을 거부했다.

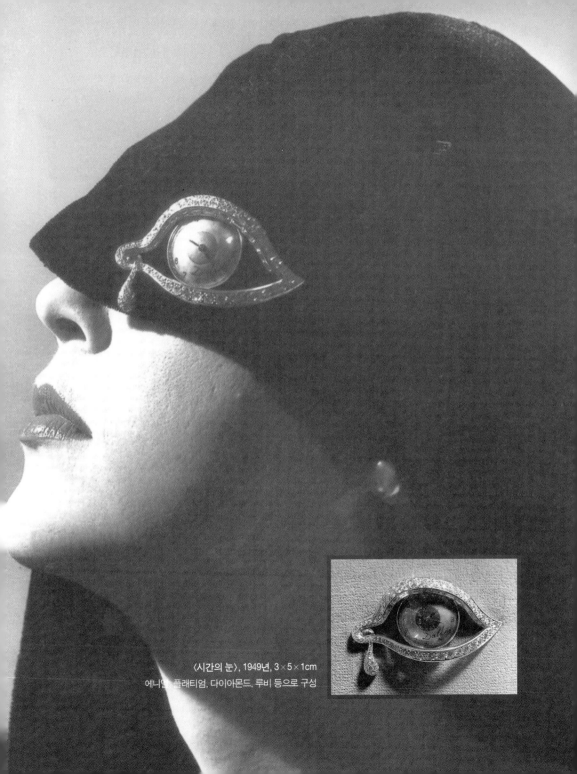

〈시간의 눈〉, 1949년, 3×5×1cm
에나멜, 플래티넘, 다이아몬드, 루비 등으로 구성

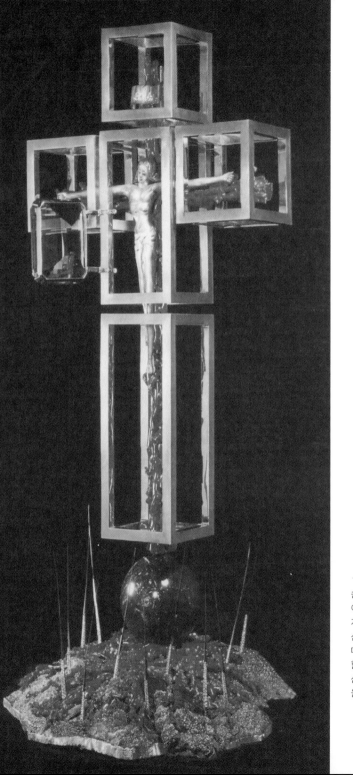

〈천사 십자가〉, 1954년, 높이 76cm
순금으로 조각한 예수의 형상에 물감
에 녹인 호박(湖泊)을 섞어 칠했다. 십
자가 구조물을 얹힌 지구의는 러시아
산 청금석 덩어리를 깎아 만든 것이
다. 그리고 모든 구조물의 받침대 역
할을 하는 적색 산호는 희귀한 중국
산이다. 달리가 얼마나 이 작품에 공
을 들였는지 알 수 있는 대목이다.

즉, 나는 이전의 전통적인 방법을 모독하면서 창조적으로 보석을 디자인했다. 나는 내가 만든 보석 세공품을 장식으로 다는 것을 좋아하지 않았다. 그리고 만약 누군가 그것을 기필코 달아야 한다고 조를 경우에는 맨 피부에 바로 달아서 따끔따끔하고 거칠은 느낌을 고스란히 경험해야 한다고 생각했다. 마치 고행자가 거친 천으로 된 옷을 입고서 수양을 하듯이 말이다. 나는 단순히 허영심으로 내 보석 장식을 이용하는 것을 용납할 수 없었던 것일까. 예술가의 자존심을 그런 식으로 지키고 싶었던 것일까……

어쨌든 나는 1949년에 〈시간의 눈〉을 제작하였고 성직과 제왕을 주제로 한 〈제왕의 심장〉을 2년에 걸쳐 완성하였다. 그 뒤 1954년에는 〈천사 십자가〉를 제작하였는데 이 작품에서 나는, 연금술과 기독교 신비주의에 매료되어 있던 나의 관심을 복합적으로 표현해내려고 애썼다.

또한 1961년에 〈우주 코끼리〉를 제작했는데 이 독특한 제목의 작품에는 황금, 다이아몬드, 루비, 에메랄드 따위의 값비싼 소재들이 사용되었다.

〈우주 코끼리〉, 1961년, 높이 63cm
〈우주 코끼리〉는 1946년 〈성 안토니우스의 유혹〉에 등장하는 코끼리를 조각품으로 완성한 작품이다. 코끼리의 가느다란 다리가 무척 인상적인데, 이 작품에서 코끼리는 예술, 아름다움, 힘, 성적 쾌락, 지식에의 열망을 의미한다.

〈3층짜리 가우디 여인의 혀 끝에 있는 완벽한 카다케스 이미지에 침을 뱉은 디오니소스〉, 1958~60년, 31×23cm

목가적인 배경 속에서 갑자기 툭 튀어나온 듯이 보이는 괴상한 형상의 두 인물은 보는 이로 하여금 시각적인 혼란감을 준다. 이는 달리가 만년에 천착한 다중 이미지 표현의 산물로서 '편집증적 비평방식'을 가능케 한다.

〈우주 코끼리〉는 베르니니의 코끼리상을 나의 환상적인 상상력으로 재현한 것인데, 나에게 영감을 준 베르니니의 조각상은 이집트의 오벨리스크를 등에 지고 현재 로마의 미네르바 광장에 서 있다.

한편 이 시기에 나의 회화적 상상력은 나조차도 주체할 수 없을 만큼 이질적인 착상들을 쏟아냈다. 예를 들어 〈3층짜리 가우디 여인의 혀 끝에 있는 완벽한 카다케스 이미지에 침을 뱉은 디오니소스〉는 1958~60년에 걸쳐 완성한 작품으로, 나는 이 그림에서 디오니소스의 상징인 포도와 경작을 하고 있는 농부들을 표현하고, 한몸을 이룬 괴상한 남녀의 형상을 등장시킴으로써, 보는 이들로 하여금 대단히 혼란스러운 경험을 하게 했다. 목가적인 배경 속에서 툭 튀어나온 듯이 보이는 난데없는 괴물 형상의 인간들은 충분히 다중적인 심상을 불러일으켰다.

이처럼 환각 효과를 노리는 나의 기발한 취향은 〈시스티나 마돈나〉에서 거의 절정에 달했다. 미술에 조금이라도 관심을 갖고 있는 사람이라면 이 제목을 듣고서 중세의 천재 화가 라파엘로가 그린 〈시스티나 마돈나〉를 떠올릴 것이다. 그러나 이 거장의 그림과 나의 그림은 엄연한 차이가 있다. 먼저 나는, 인간의 모습에 가까운 마돈나의 모습을 그렸다. 성스러움이 극도로 배제된 마돈나를 그린 것이다. 그리고 나는 '벤 데이 닷 방식(Ben Day dot System)' 이라고 하는 인쇄법을 이용하여 하나의 거대한 귀를 표현해냈다. 이 방식은 선과 점으로 음영과 톤을 동시에 표현하기 위해 사용되는 인쇄법인데, 이로써 나는 커

〈시스티나 마돈나〉, 1958년, 223×190cm ▲
라파엘로의 시스티나 마돈나, 1513년경 ▶

〈시스티나 마돈나〉는 거의 회색 1색을 쓴 그림으로,
가까이서 보면 작은 점으로 구성된 추상화로 보인다.
2미터 떨어져서 보면 라파엘로의 〈시스티나 마돈나〉
로 보인다. 이 그림은 반물질(半物質)로써 순수한 에너
지를 구현하고 있다. 여기서 귀는 '탄생'을 의미한다.

다란 귀, 다시 말해 교황의 귀가 은근히 드러나게 했다. 어떤 평자는, 〈시스티나 마돈나〉를 비롯하여 이 시기의 내 작업을 보고 '달리가 미국의 팝 아트 형식에 근접했다'고 말했다.

히피 문화가 표방하는 '이상주의'에 동의하다

1950년대에서 1960대에 걸쳐 미국을 비롯한 서구사회에서는 비트족에서 히피에 이르는 다양한 청년 집단이 기성 세대의 문화 구조를 사실상 거부하고 있었다. 그들은 전통적으로 내려오는 관습과 규칙에 얽매이길 거부했고, 부조리한 사회에 일격을 가하기 시작했다.

특히 미국을 중심으로 널리 퍼져 있는 인종차별에 반기를 들었고, 베트남전에서 무고한 젊은이들이 죽어가는 모습을 지켜보며 '더 이상의 전쟁은 필요없다'고 외쳤으며, 출세와 이익을 위해 공격적이고 위선적인 행위를 일삼는 기성세대들에게 침을 뱉았다. 대신, 그들은 한 손에 평화의 무기를 들었고, 권위와 명예를 좇기보다는 향락주의와 미적 쾌감, 성적인 자유에 탐닉했다.

그리고 이른바 정신적이고 실질적인 '가출'을 선언하고 이를 행동에 옮겼다. 이 당시에 세계적으로 떠오른 대중음악도 그들을 사로잡았다. 음악에 있어서는 엘비스 프레슬리, 비틀즈가 대표적이었고, 영화 〈이유없는 반항〉으로 젊은이들의 폭발적 인기를 얻던 제임스 딘도 이 시대를 대변하는 우상으로 떠올랐다.

아, 나는 그들을 찬미했다. 나는 이미 예순 살을 넘긴 늙다리였지만 새로운 문화 경향을 환영하는 데 주저하지 않았다. 나는 버르장머리라곤 도통 없어보이는 이 젊은 세대에게서 생동감을 느꼈다.

나는 내가 할 수 있는 가장 멋진 말을 이들에게 기꺼이 헌사했다.

"아름다운 사람들."

또한 나는 멋을 있는 대로 부리고서 이 새로운 청중들 앞에 서는 것을 좋아했다. 나는 이들의 정신적 지주가 될 용의가 있었으며, 르네상스 시대의 군주 모습으로 변장을 하고서 이들 앞에 나타났다. 한마디로 나는 스타였다. 나는 세계 최초의 예술가 명사였다. 나는 딴따라가 아니라 예술가였지만 동시에 스타였다. 여기에 나의 위대성이 있는 것이다!

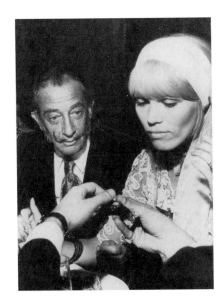

달리와 아만다 리어, 1973년

나를 숭배하는 사람들의 연령대는 다
양했다. 아줌마도 있었고 새파란 젊은
이도 있었으며 중년의 사내도 있었다.
이들 중 나의 뇌리에 강하게 남아 있는
인물이 바로 이자벨 드 바비에르이다.
'울트라 바이올렛'이라는 별명으로 더
잘 알려진 이 여인은 백작 부인으로서
훗날 앤디 워홀의 측근이 되기도 했다.
모델 아만다 리어도 나를 잘 따르던 여
자였다. 그녀는 후에 《달리와의 삶》이
라는 책을 출판하여 대중으로부터 큰
주목을 받았다. 그녀는 아름다웠다.

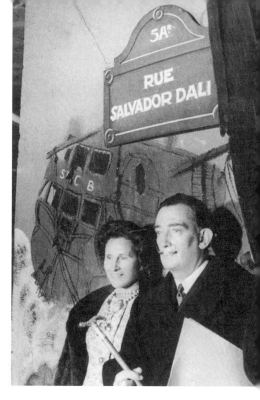

파리의 이공과학대학에서 강연을 마치고, '살바도르 달
리 거리'(Rue Salvador Dali)의 표지 앞에서 포즈를 취하
고 있는 달리와 갈라

한편 1968년은 프랑스에서 대규모
학생시위가 일어난 해였다. 그해 5월, 파리의 거리에는 교육개혁 등을
요구하는 학생들로 넘쳐났다. 당시 프랑스 대학은 초대형 강의, 비좁
은 건물, 구태의연한 강의내용과 평가제도, 암기와 주입식에 의존하
는 전통적 교수법 등 많은 문제점을 가지고 있었고 학생들은 끊임없이
대학 당국에 시정요구를 했지만 받아들여지지 않았다. 학생들은 폭발
했고 마침내 거리로 나와 교육개혁을 외쳤다.

나는 이 무렵에 〈나의 문화혁명〉이라는 팸플릿을 발행했다. 이 책
자에서 나는 1960년대 세대가 표방하는 이상주의에 전적으로 공감한

다는 것을 분명히 했다. 또한 여기서 나는, 현대 문화혁명의 색깔은 더 이상 붉은색이 아니라고 단언했다. 뿐만 아니라 대기와 하늘과 바다를 환기시키는 자주색이 그 붉은색의 자리를 대체한다고 썼으며 다음과 같이 쓰기도 했다.

"이후 천 년을 결정할 물병자리의 시대는 피비린내로 얼룩진 폭력이 사라졌음을 증언할 것이다. 우리는 물고기자리의 인물을 살해했다 (신은 죽었다). 그의 피가 푸른 바다를 자주색으로 뒤덮을 것이다."

〈묵시록 폭탄〉을 던지려 하고 있는 달리, 1959년

무한한 우주를, 소우주 〈참치잡이〉에 담아내다

　자못 예언적인 이러한 발언들을 나는 공연히 팸플릿에서만 외쳤던가? 아니다. 나는 1966년에 1967년에 걸쳐 제작한 대작 〈참치잡이〉에 이 묵직한 착상을 그대로 옮겨왔다.

　나는 〈참치잡이〉에서 짙푸른 바다를 시뻘건 색으로 물들이는, 죽어가는 참치의 모습을 생생히 담아내고자 했다. 그 옛날 아버

지에게서 들었던 참치에 관한 이야기를 떠올리면
서…… 그리고 어린 시절에 보았던, 어느 스웨덴
화가의 판화작품에 묘사되었던 참치의 모습을 상
기하면서 작품에 온 정성을 쏟았다. 무엇보다 〈참
치잡이〉에서 '소우주'를 표현하고 싶었다. 무한한 우
주를 참치라는 물고기로 제한시키고, 참치를 둘러싼 바다,
어부, 부서지는 파도 등에 에너지를 주어 초미학적인 생동감을 불어넣
었다.

　〈참치잡이〉는 내게 여러가지로 의미가 있는 작품이다. 나는 이 작품
에 또한, '메소니에에게 경의를 표한다'는 부제를 붙였다. 장 루이 에
르네스트 메소니에로 말할 것 같으면, 그는 19세기 프랑스 관학파 화
가로서 전쟁 그림을 아주 세밀하게 묘사하기로 정평이 나 있는 인물인
데, 1859년 이탈리아 전쟁에 종군한 뒤부터 주로 전쟁화에 전념했다.
나는 그를 예찬했다.

　모더니즘 화가들은 그의 소재와 기법을 조롱하며 '소방수 같다'고
폭언을 퍼부었지만 나는 모더니스트 화가 나부랭이들과 생각이 달랐
다. 나는 메소니에의 치밀한 정밀 묘사에서 영감을 얻었고, 그 기법을
〈참치잡이〉에 쏟아냈다. 사실, 이 그림에서 지평선 부근을 장식한 역
동적인 어부들은 사실상, 전쟁의 소용돌이 속에서 무자비하게 살육을
저지르는 군인과 동격인 것이다.

　"이제부터 그림은 엄청난 에너지로 가득 차게 될 것이다! 모든 물고
기, 모든 참치, 그리고 그것들을 살육하느라 정신이 없는 모든 인간들

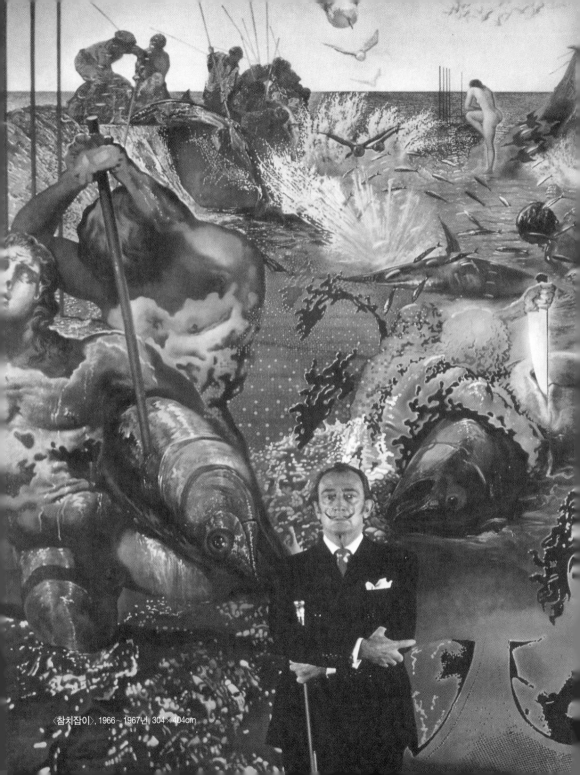

〈참치잡이〉, 1966~1967년, 304×404cm

은 무한한 우주의 구현이며, 그림의 모든 구성 요소는 그 속에 미학마저도 초월하는 방대한 에너지를 최대한 불어넣고 있다."

나는 당시 지대한 관심을 가지고 있던 핵물리학에 대한 과학이론을 DNA분자 구조와 기독교적 신비주의에 관련하여 표현하고 싶었다. 이 대작은 바로 그런 연유에서 탄생한 것이다.

한편 나는 죽음에 대해 많은 사색을 했다. 마치 천박한 쇼맨십에 휩싸인 인간처럼 온갖 기행을 일삼던 내가, 죽음에 대해서 성찰했다고 하면 아마 여러분들은 믿지 않을지도 모른다. 아이고, 벌써 콧방귀를 뀌신 분이 계시네!

나는 1973년에 출간된 나의 마지막 자서전 《살바도르 달리의 말할 수 없는 고백》에서 죽음의 시를 썼다.

〈초현실주의 아파트로 사용한 매 웨스트〉, 1934~35년, 31×17cm

달리는 1934년 잡지를 우연히 보다가 할리우드의 영화배우 매 웨스트의 사진을 보고 영감을 얻는다. 그는
매 웨스트의 얼굴 사진을 손질하여 '초현실주의 아파트(Surrealist Apartment)' 라는 이미지를 만들어낸다.

〈회상의 여자 흉상〉, 1933년, 54×45×35cm

"나는 빵으로써 초현실적 오브제로 삼고자 했다. 빵은 시간이 흐름에 따라 점차 메마르고 부패되어 더할 나위 없이 볼품없는 것이 되고 말았다. 나는 그것이 퍽 아름답게 보였다"고 달리는 말했다. 이 작품에는 유명한 일화가 있는데, 피카소가 전시장에 개를 데리고 갔다가 그만 자신의 개가 작품 속의 빵을 삼켜버렸던 것. 그런 연유로 이 작품은 그후, 1970년 원래의 흉상에다가 밀레의 〈만종〉 속의 두 인물을 조그맣게 소조하여 올려놓고 잉크병을 첨가하여 거의 원형대로 재현하였다.

Salvador Dalí

기존의 권위와 형식을 파괴한 달리의 작품을 보고 있노라면 무의식중에 잠자고 있던 야성과 본능이 지금이라도 꿈틀거리며 금방 튀어나올 것 같다. 오만과 광기, 우스꽝스런 광대짓으로 세상을 비웃기도 하고, 세상의 비난을 한몸에 받기도 했지만, 우리는 어느새인가 달리 스스로가 틈만 나면 외치곤 했던 과장된 수사학에 고개를 끄덕이게 될 것이다.

"나는 세상의 배꼽이다."

평론가가 말하는
달리

'산다는 것'을 위해 인생의 반을 청산할 수도 있다

이 변덕 많고 불안한 심리를 가진 살바도르 달리를 미술사가들은 어떻게 바라보는가? "나는 천재이며, 그래서 죽지 않는다."

이렇게 외쳐대던 달리는 1964년에 쓴 《천재의 일기》에서 "바람은 멈추었고 하늘은 맑았다. 지중해는 고요했고 물고기의 반들반들한 등 위로 햇빛의 무지개빛 반사가 마치 비늘처럼 반짝였다"고 자신의 탄생 배경을 화려하게 묘사했다. 그뿐인가!

'미치광이인 척하고 피타고라스적 정확성을 갖춘 인간'이라고 스스로 자평하기를 주저하지 않았던 그는 급기야 자신이 피카소보다 1000배나 훨씬 훌륭한 예술가라고 큰소리까지 쳤다.

그러한 오만한 자세는 그가 실제로 수많은 회화와 드로잉, 그래픽 외에도 극장이나 오페라의 무대 장치를 제작하고, 기발하고 경악할 만한 초현실주의 영화를 만들어 대중들을 놀라게 함으로써 모두 증명되었다.

달리는 몽테뉴의 《수상록》, 단테의

《천재의 일기》 표지, 1964년

《신곡》, 빅토르 위고의 《돈키호테》 등 수많은 유명작가들의 책에 삽화를 그려넣었으며 에세이와 소설에 자신의 정열을 쏟아부었다.

또한 의상과 보석도 디자인하고, 예술 그 자체보다도 대중들 앞에서 극적인 해프닝을 벌임으로써, 권위 있는 예술가 따위는 제 취향이 아니라는 사실을 명백히 했다. 초현실주의, 추상주의, 입체주의 등 미술 운동에 참여했던 그는, 그야말로 미술가들의 대중문화 참여에 앞장선 선구자적인 인물이었다. 물론 그 방법론이 충격과 상상, 무의식, 꿈, 오토마티즘(automatism, 자동주의) 등의 생경한 것이지만, 그의 이런 독특한 영역의 개척이, 그를 뛰어난 예술가로 규정하기를 주저하지 않게 한다.

초현실주의는 후에 미국의 팝아트(앤디 워홀), 비디오아트(요셉 보이스) 등에서도 볼 수 있듯, 예술가들에게 많은 사고의 전환을 주는 통로역할을 했고 또한 현대미술의 중요한 다리역할을 했다. 이 중심에 달리가 있었다

팝아트의 대가, 앤디 워홀(Andy Warhol, 1928~1987)
"가장 상업적인 것이 가장 예술적인 것" 이라고 선언한 앤디 워홀은 실크스크린 프린팅이라는 기계적 방법을 통해 전통적인 미술 개념에 반기를 들었다. 마릴린 먼로, 엘비스 프레슬리, 재키 등과 같은 유명 인사를 비롯, 코카콜라, 모나리자에 이르기까지 모든 대중문화의 산물을 작품의 모티브로 삼았다.

〈보그〉지(프랑스판, 미국판) 12월에 실린 달리 작품
마릴린 먼로와 모택동을 합성한 작품인데, 달리의 부탁으로 사진작가 필립 할스먼이 작품에 참여했다. 흡사 앤디 워홀의 마릴린 먼로와 모택동을 모사한 느낌이 든다.

는 것은 말할 필요도 없을 것이다.

그의 기발한 아이디어와 발상은 일련의 행위와 작품에 그대로 반영되었다. 예를 들어, 그는 점을 벌레로 생각하여 그것을 떼어내기 위해 면도칼로 살갗을 베어내 온몸을 피투성이로 만들고, 가파른 돌계단 위에서 곧장 뛰어내리고 싶은 욕망에 사로잡혀 허공으로 몸을 날리는 광

기를 영화로 표현했다. 뿐만 아니라 자신의 전시회에 수영복 차림으로 나타나는 엉뚱한 짓도 저질렀다. 그의 기상천외한 상상력이 그대로 나타난 〈거울이 달린 인조 손톱〉, 〈등에 다는 보충 유방〉 등은 보는 이들을 절로 유쾌하게 한다. 40m짜리 빵으로 세계를 뒤엎을 생각을 했던, 자유로운 상상가이자 자아도취가였던 달리는, 지금 우리가 살고 있는 현대미술 속에서 빠짐없이 등장하는 것이다.

22살 때 이미 자신의 재능을 '각별히 출중한 내 실력'이라고 떠들어대고 자신을 곧 '나는 세상의 배꼽'이라는 나폴레옹식 선언을 한 달리는 1942년 38세의 나이로 파격적인 자서전 《살바도르 달리의 비밀스런 삶》을 출간했다. 그는 이 책에서 다음과 같이 선언했다.

"작가들은 보통 일생을 다 산 다음에 말년에 가서 회고록을 쓰는데
모든 사람들과 반대로 가는 나는 회고록을 먼저 쓰고 그 다음에
그 내용을 사는 것이 더 지적인 것으로 보였다.
산다는 것! 그것을 위해서는 인생의 반을 다 청산할 줄 알아야 한다."

〈입면적 빵〉, 1964년 복원

엄숙주의 예술관을 조롱한 달리의 퍼포먼스

그는 선배 예술가들이나 동료 예술가들이 취했던 스타일과 행동 양식과는 현저히 다른 모습으로 자신의 이미지를 구축했다. 그는 이미지 생산자였다. 그가 창조한 이미지가 혐오감을 불러일으키든 그렇지 않든 간에 그것은 보는 이의 잠재의식에 직접적으로 호소했다. 그의 예술품을 보지 않은 사람도 엄숙주의 예술관을 조롱하는 그의 괴상한 퍼포먼스에 신선한 충격을 느꼈다.

런던에서 열린 국제 초현실주의 전시회에 잠수복을 입고 나타난 달리. 그는 커다란 울프 하운드 두 마리를 끌고서 갤러리 안으로 천천히

런던에서 열린 국제 초현
실주의 전시회에 잠수복을
입고 나온 달리, 1936년

들어섰다. 연단에 선 그가 말을 할 수 있도록 안전모의 앞유리가 열렸다. 그러나 달리는 거의 실신할 상태에 있었다. 그 자리에 동석해 있던 몇몇 예술가와 청중이 그의 안전모를 벗기려고 애를 썼으나 실패했다. 결국 스패너를 이용하고 나서야 그는 숨막히는 안전모로부터 해방될 수 있었다.

그는 소위 모든 대중을 상대로 플레이를 즐긴 세계 최초의 명사였다. 그의 자유분방한 사고와 식을 줄 모르는 지적 호기심은 그의 작품을 한층 더 매력적으로 만들었다. 가령 다소 불쾌감과 혐오감을 불러일으키는 그의 초현실주의 작품들은 현대인으로 하여금 언제나 논리적이고 합리적이어야 한다는 인간 이성의 추악한 단면을 반성하도록 부추기는 힘을 지녔다.

그가 초현실주의에 빠질 수밖에 없었던 배경에는 우선적으로 그의 고향 피게라스와 갈라와의 절대적인 사랑이 자리하고 있다. 게다가 태어날 때부터 선천적으로 가진 그의 초현실적 성향에 대해서도 이견이 없다.

카다케스에 있는 달리 일가의 집

실제 그의 작품들을 들여다보면 누가 보더라도 원근법이라든가 환상적인 측면의 기법들이 발견된다. 또한 달리의 작품들이 프로이트의 정신분석학에 빚을 졌음도 명백한 사실이다.

특히 1920년과 30년대 초현실주의 운동의 리더였던 그는 정신착란

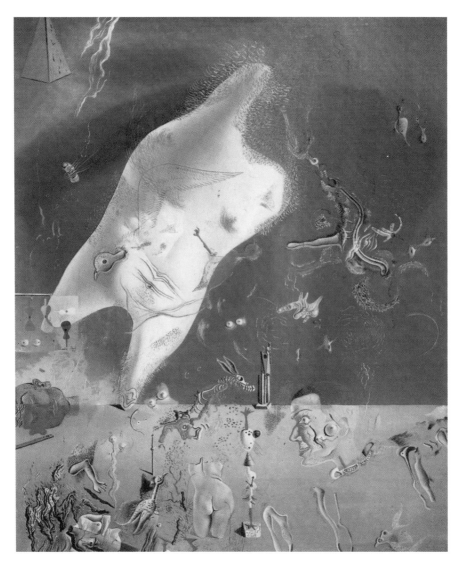

〈세니시타스〉, 1927년, 64×48cm

이 그림에 대해서 달리는 "이것은 내가 군복무 기간(9개월) 동안 그린 단 한 장의 회화작품이다"라고 말하고 있지만, 이에 대해서 확인할 길은 없다. 파란 공간을 배경으로 하여 두 마리의 새를 품고 있는 기묘한 인체의 왜곡된 폼, 말이나 남자의 옆얼굴, 나체 여인의 토르소, 눈알, 삼각추 등 상호 연관이 전혀 없는 다양한 형태가 화면에 떠돌거나 유희하고 있다. 어딘가 밀로나 에른스트의 분위기도 감돌지만, 그와는 전혀 달리 〈세니시타스〉에서는 달리 독자의 초현실주의적 감각이 시작됨을 예고하고 있다.

적인 작품활동을 하기 시작했을 때부터 끊임없이 자신의 그림에 대한 시와 이론과 주석을 병행하였다 ─마치 그는 관객이 자신의 작품을 이해하지 못할 것이라는 극도의 불안감을 가진 사람처럼 보인다. 그리고 그림과 문학작품을 통해 초현실주의의 특징과 그 유명한 '편집증적 비평방식'을 일찍이 예시하였다.

한편 1926년과 27년에 제작한, 꿈의 분위기를 묘사한 〈꿀은 피보다 더 달콤하다〉와 〈세니시타스〉와 같은 그의 초창기 작품들은 이미 입체주의 표현방식과는 어느 정도 결별한 것들이다. 바야흐로 그의 작품이 서서히 변해가는 시기였다.

'하이퍼 리얼리즘'에 영향을 끼친 달리의 초현실주의 기법

1929년 파리의 초현실주의 그룹에 가입하면서 그의 예술관은 새로운 전기를 마련하게 된다. 전쟁과 부르주아 물질문명으로 인해 파괴된 인간 본연의 정신적인 힘과 억압된 무의식적 욕망을 해방시키기 위해 달리는 현실 세계의 논리와 일치하는 언어의 질서를 파괴하려 애썼다. 초현실주의자들은 현실과 몽상이 조화롭게 연결되는 통일된 세계를 추구했다. 초현실주의 그룹이 감행했던 이 정신적 모험은 합리주의적 현대사회의 이데올로기에 예속되는 것을 단호히 거부하는 실천의지의 표현이었다.

이후 10년 동안 달리는 이 운동에 정열적으로 참여하면서 점점 동시

대의 중요한 작가로 인식되기에 이르렀다. 이 시기에 달리는 초현실주의의 공식적인 기관지에 〈혁명에 봉사하는 초현실주의〉, 〈마노타우로〉와 같은 글을 정기적으로 기고하였다. 이론과 작품 모두를 완벽하게 추구하겠다는 달리의 결의가 느껴지는 대목이다.

그가 참여했던 초현실주의 선언의 배경에는 제1차 세계대전이라는 역사적 경험과 더불어 프로이트와 마르크스 철학이 자리하고 있다.

초현실주의자들은 제1차 세계대전이 인류와 부르주아 문명에 종말을 선물할 것이라는 것을 직감했다. "광기로 하여금 항상 이성을 감시하도록 해야 한다"고 자크 라캉도 말한 바 있지만, 프랑스 대혁명 이후 유럽 문명의 근간이 되었던 부르주아 도덕률이 한계치에 다달았음을 그들은 알아차렸다.

또한 사회의 속박과 검열, 억압이 어떻게 인간의 욕망을 쪼그라들게 했는지, 그 비참한 현실을 인정하고 이 세계를 인간의 욕망 차원에서 재정비해야 한다고 주장했다. 달리는 이 획기적인 이념에 생각을 같이했고 초현실주의 그룹의 멤버가 되었던 것이다.

" 말이란 틀 속에 억눌린
인간의 내면세계를 해부하는 것이다 "

자크 라캉(Jacques Lacan, 1901~1981)
프랑스의 정신의학자이자 정신분석학자. 라캉은 말년까지 무려 4백만 명이 넘는 환자를 상담하고, 언어를 통해 인간의 욕망을 분석하는 이론을 정립하여 '프로이트의 계승자'라는 평가를 받았다.

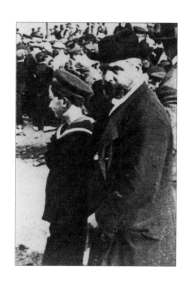

달리와 피초트
사진 속의 피초트는 라몬 피초트가 아니라 페피토
피초트이다. 그는 달리에게 특히 관심을 가진 것으로
보인다. 어떤 공중쇼를 보고 있는 두 사람, 1912년

그를 잘 이해하기 위해서는 어릴 때의 그를 기억해야 한다. 십대 때의 달리는 라몬 피초트를 통하여 인상주의와 19세기 말 프랑스 회화를 접하게 되었다. 피초트(1872~1925)는 스페인의 화가이자 그래픽 아티스트였는데, 1900년경 피카소 서클의 멤버로 있으면서 야수파와 함께 전시회를 갖는 등 당시 스페인에 파리의 새로운 화풍을 도입한 인물로 유명했다.

이러한 피초트의 새로운 화풍은 십대의 달리에게 경이롭고도 신비하게 다가왔을 것이 분명하기 때문이다. 달리는 이미 열 살 때부터 피게라스 근처의 농가인 몰리 데 라 토라에서 여름을 보내면서 화가가 될 것을 다짐한다.

그런데 그곳 농가는 공교롭게도 음악가이면서 동시에 예술가 집안인 피초트 가의 소유이기도 했다. 피초트 가는 달리의 부모와 친분이 있었

고, 라몬 피초트가 혁신적인 생각을 가진 화가였음을 알고 있던 달리가 피초트 가에 대해서 지대한 관심을 보였다고 해서 이상할 것은 그리 없었다. 달리의 초기 작품에는 암푸르단 평원이나 카다케스 부근의 노르페우 케이프와 같은 친숙한 풍경들이 많이 등장하는데, 이때부터 초현실주의의 싹이 발견되는 것도 이런 이유 때문이다.

청년기의 달리는 작품에서나 성격에서 개성적인 모습을 드러내며 나르시즘으로 빠져들기도 하고 반사회적, 무정부적인 경향을 띠기도 한다.

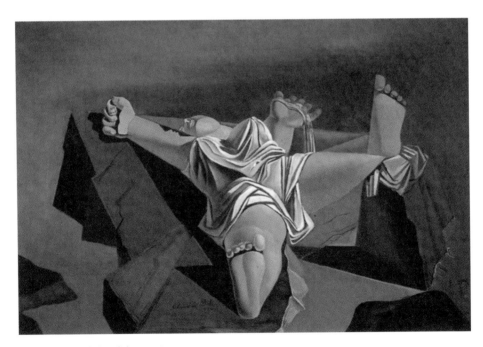

〈바위 위에 누워 있는 여인〉, 1926년, 27×41cm
카다케스 부근의 노르페우 케이프가 묘사되어 있다. 현실세계를 다룬 그림이지만 뭔가 몽환적이고 환영적인 분위기가 배어나온다.

그가 십대 후반에 그린 〈소비에트 연방 사회주의 공화국―러시아여, 영원하라―전쟁에 죽음을〉이라는 작품을 생각할 때 다소 당혹스런 변신이리라.

십대 때 쓴 그의 일기장을 보면, 그가 러시아 혁명을 어떻게 생각했는지 알 수 있다. 그는 여기에서 믿어지지 않을 정도의 정치적인 발언을 했다.

"러시아 혁명을 지지한다."

1917년 10월에 러시아 볼셰비키는 봉기를 일으켰고 이것이 바로 유럽 전역에 충격을 준 '10월 혁명'이다.

〈소비에트 연방 사회주의 공화국-러시아여, 영원하라-전쟁에 죽음을〉, 1920년경, 9×14.1cm

물렁물렁한 시계, 잃어버린 낙원 '알'에의 집착

달리의 미술작품의 미술사적 평가는 무엇보다 그가 무의식의 세계를 통하여 인간의 내면을 환상적으로 드러냈다는 데 있다. 그의 내면세계에서는 현대의 집단적 무의식이 그대로 투영되어서 나타난다. 그의 작품들을 보면 흐물흐물한 시계, 뇌염 걸린 두개골, 새우로 만들어진 전화기, 불에 타 흘러내리는 기린 등 온통 비현실적인 세계의 이미지로 둘러싸여 있다.

실질적으로 그가 추구한 이러한 초현실주의와 극사실 기법은 상이한

이미지를 결합시키는 미술양식들, 예를 들어 영국과 미국을 중심으로
한 하이퍼 리얼리즘에 영향을 미쳤다.

그는 확실히 인간의 감성에 직접적으로 호소하는, 강렬한 이미지를
창조하는 데 탁월한 능력을 발휘했다. 그는 음식에 있어서도 자기만의
취향을 여봐란듯이 광고했다. 그는 자신의 음식 취향을 사디스트적인
쾌감으로 발전시켰다. 그는 음식을 가지고도 철학을 논했다.

"이빨 아래서 작은 새의 머릿골이 바삭바삭 부서지는
소리는 그 얼마나 흥미로운가! 그리고 내장을 달리
먹을 수는 없을까? 인간의 턱은 철학적 인식의 가
장 훌륭한 수단이다. 어금니 아래에서 계속 바삭거
리는 소리를 내는 뼈의 부드러움을 천천히 음미하는
그 최상의 순간보다 더 철학적인 것이 무엇일까? 모든
것에서 뼈의 부드러움을 발견하게 되는 그 순간, 당신
은 그 상황을 지배하는 것처럼 보이게 되며, 그것은 바로 솟
아나는 진리의 맛으로서, 이 적나라하면서도 부드러운 진미는
당신의 이빨 사이에서 꽉 죄어지는 뼈라는 우물로부터 나오는 것이다.
물고기의 끈적끈적하고 흐릿한 눈, 새의 작은 뇌, 뼈의 진수나 굴의 물
렁물렁한 음흉스러움이 있는 한, 그 어느 것도 더 끈적거리고 더 음흉스
런 욕망을 위해 존재할 수 없게 될 것이다. 때마침, 그것들이 녹아 흘러
내리려 하고, 무의식적이나마 '물렁물렁한 시계'의 형태를 하게 되면
나는 대단히 그것을 좋아하게 된다."

그는 자신의 육체가 관여하는 모든 일에 자기만의 스타일을 정립시키려고 애를 쓴 강박적인 스타일리스트였다. 그게 아니라면 대체 그의 이런 그로테스크한 취향을 어떻게 설명하겠는가!

한편 그의 작품 가운데 주목할 만한 특징은, 1945년부터 1950년에 걸쳐서 그 스스로가 창조한, 새로운 돌연변이적인 알에 관한 이미지의 차용이다.

예를 들어, 그는 둥근 알에 관한 주제로 많은 작품을 제작하게 되는데 놀랍게도 그는 세상에 태어나기 전, 뱃속에 있었던 모든 일을 마치 '지금 벌어지는 일처럼 너무나도 선명하게 기억' 해냈다. 그는 어머니의 뱃속을 잃어버린 낙원으로 규정했다.

"자궁 속의 낙원은 지옥의 불처럼 빨강, 주황, 노랑과 푸르스름한 색을 띠고 있고 물렁물렁하며 따뜻하고…… 모든 쾌락과 꿈 같은 동화들은 이미 이 시기에 나의 두 눈 속으로 숨어들어왔다. 내가 거기서 보았

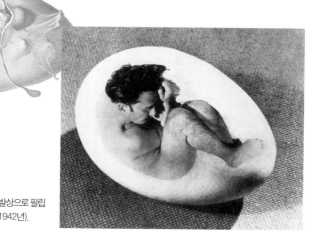

알 속의 달리. 달리의 발상으로 필립 할스먼이 촬영했다(1942년).

던 것 중에 가장 휘황찬란한 것은 둥둥 떠다니는 알 두 개였다. 이후 환상적인 계란의 이미지 앞에서 내가 평생 동안 느꼈던 동요와 감동은 의심의 여지없이 그 환영에서 유래하는 것이었다."

이런 태아적의 기억은 달리로 하여금 영혼을 압도하는 무의식의 괴력을 낳게 했고 어머니의 뱃속에서 헤엄쳤던 과거를 가졌다는 사실 하

〈신인간의 탄생을 지켜보는 지정학적인 아이〉, 1943년, 44.5×50cm
제2차 세계대전이 최악의 국면에 접어들었을 때 달리는 이 작품을 그린다. 전쟁의 소용돌이 속에서 달리는 역설적이게도 이상주의를 드러내고 있다. 그 이상주의에 차용되는 이미지가 알이라는 사실은 뭔가 의미심장한 느낌을 준다.

나만으로도, 마치 뮤즈에게 선택받은 것인 양 대단한 선민의식을 갖고 있던 달리는 마침내 상식적 차원에서는 이해할 수 없는 독자적인 초현실의 세계를 창조하기에 이른다.

달리가 사용한 유명한 오브제로는 빵 말고도 신발이 있다

"내게 있어서 신발은 일평생 동안 편견을 갖게 하는 대상이었다. 초현실주의와 미학에 관한 연구에서, 나는 신발을 가지고 일종의 우상을 만들기까지 했다. 1936년에 나는 마침내 구두를 머리 위에 올려놓기에 이른다. 구두는 실제로는 가장 많은 장점을 가진 물건인데, 나는 항상 악기와 대조적으로 구두를 부서지거나 힘 없는 것으로 그렸다."

구두는 또한 그에게 야릇한 쾌감을 주는 도구로도 작용했다. 과장된 자기 수사학으로 가득찬 《천재의 일기》를 보면 그가 구두에 얼마나 큰 의미를 부여했는지 알 수 있다.

"글을 쓸 맘으로 오랫동안 신지 않았던 에나멜 구두를 오랜만에 신어본다. 한참 동안 신지 않았더니 발이 너무 조여 신고 있기가 끔찍하다. 강연이 시작되기 직전이 되서야 나는 구두를 신는 버릇이 있다. 내 발을 압박해오는 고통스런 구속은 한편으론 내가 더욱 힘차게 연설을 하게 만드는 원동력이기도 하다. 신경을 곤두서게 하는 이 찌릿찌릿한 고문이야말로 나를 꾀꼬리처럼, 아니면 나같이 폭 좁은 구두를 신은 나폴리의 어느 가수처럼 연신 목청을 돋워 소리를 질러대도록 부추기는

것이다. 그런 연유로 어쩔 수 없이 이번에도 구두를 꿰 신었다."

확실히 달리의 예술세계에는 자기노출증으로 굳어진 나르시시즘과 완강한 외고집, 그리고 아무런 제약도 받지 않는 권위주의, 불합리성에 대한 타고난 센스, 정신분석학에 대한 심오한 지식 등이 총체적으로 드러나 있다.

달리의 회화는 초기, 중기, 말기 등 세 시기로 요약할 수 있다. 초기는 그가 인상파와 점묘파, 미래주의 그리고 큐비즘과 고전적 사실주의에 관심을 갖고 영향을 받는 시기이다. 이러한 영향은 1920년 '에스프리 누보'를 통해 큐비즘을 알고 1927년까지 피카소의 큐비즘에 깊이 매료될 때까지 계속되는데 〈바르셀로나의 마네킹〉이나 〈신입체주의 아카데미〉들이 바로 이와 관련된 작품들이다.

피카소의 영향을 받은 〈달빛 비친 정물〉을 두고 달리는 친절한 부연 설명을 달았다.

"나는 건조한 물체로서의 기타와는 대조적으로 물고기같이 부드럽고 끈기 있는 기타를 그렸다. 이 그림은 피카소에게 직접 영향을 받았지만 나의 유연한 시계의 출현을 예고하고 있다."

또한 달리는 프로이트의 영향으로 자신의 독자적 스타일을 만들어 나간다. 〈꿀은 피보다 더 달콤하다 Le Miel est plus doux que le sang〉는 프로이트의 정신분석학 이론에 감명받아 그린 작품이다. 주지하다시피 달리는 프로이트의 정신분석 이론에 푹 빠져들었다.

〈신입체주의 아카데미〉
1926년, 200×200cm

1922년 프로이트의 《일상생활의 정신병리학》을 읽고서 그는, 성적 억압이 예술창조의 바탕이 되고 축적과 좌절은 예술적 승화로 완성된다는 프로이트의 주장에 깊이 공감했다. 때문에 프로이트의 영향으로 그의 회화공간이 대체적으로 에로틱하면서도 편집증적인 것은 당연한 결과이리라.

한편 유독 신화를 좋아했던 달리는 그 신화 속에 빠진 나머지 자신의 이미지를 보통 사람과 다른 그 어떤 것으로 규정하려 끊임없이 애썼다.

이는 그가 유년기 때 정체성 혼란을 겪은 것과 큰 관련이 있어 보인다. 한 개인으로 태어났지만 죽은 형의 그림자에 가려, 자기 존재의 모호성에 대해 끊임없이 의문을 제기할 수밖에 없었던 어린 달리의 고충을 충분히 감안한다면 우리는 어쩌면 어른이 된 달리가 기를 쓰고 자신을 타인과는 다른 존재로 승격시키려고 애쓴, 다분히 신경질적인 삶의 태도를 이해할 수 있을 것이다.

이와 같은 연유로 이미지 생산자로서 탁월한 끼를 발휘하게 되는 달리는 대중의 전폭적인 지지를 받으면서 '명사'라는 타이틀을 거머쥐었다. 그의 폭발적인 대중성은, 고도의 진정성만을 추구하는 순수예술에 목을 매는, 자칭 순수예술주의자들의 성질을 돋구기에 충분했다. 그들은 달리의 해괴망칙한 퍼포먼스를 달가운 눈초리로 바라볼 만큼 너그러운 위인들이 못 되었다.

1954년 6월 1일 로마의 파라비치니 궁에서 가진 기자회견에서 달리는 '초입방체' 속에서 나타나며, 자신이 잘못 태어난 것에 대해 설명하고 있다.

달리와 해괴망측한
납인형, 파리의 글레
반 박물관, 1968년

그런데 그 천박한 대중성에 단맛을 느끼며 승승장구하는 달리를 보면서 과연 그들이 달리 예술의 진정성만을 문제삼고 싶어했을까? 까놓고 얘기해서, 그들은 예술의 순수성을 심각하게 훼손하는 것처럼 보이는 이, 야생마를 그저 예술적 측면에서만 비난했던 것이었을까? '낮은 데로 임하소서'라는 성경 구절대로 대중과 함께 즐기고 우스꽝스런 언론 플레이를 즐기는 천재화가 달리, 그와 동시에 언제 어디서 무엇을 하든 엄청난 돈을 벌어들이는 재벌가 달리를 진정으로 부러워했던 것은 아닌지 생각해볼 일이다. 그렇다고 달리가 주변의 이런 질시와 비난의 소리에 주눅이 들 위인이던가! 달리는 너무도 천연덕스럽게 이렇게 말한 적이 있다.

"다른 화가의 시기와 질투가 나의 성공을 앞당겼노라.
화가들이여, 가난뱅이보다 부자가 되라!"

작정하고 관객을 모독하려 했던, 달리의 초현실주의 세계

어쨌든 1930년대의 초현실주의 그룹은 이상(理想)의 순수성을 극단적으로 추구하는 경향을 보였다. 그러나 달리는 초현실주의자로 활동하면서도 모더니즘의 발전적인 진화, 즉 영구적인 전위라는 개념을 받아들이지는 않았다. 그는 초현실주의 그룹의 절대 규범이라 할 수 있는 '모더니즘 진화론'을 인정하지 않고 반대로 미술관에서 편안히 쉬고 계시는 선배 예술가들한테로 돌아섰다.

모더니스트들이 20세기 전반기에 그렇게도 반대했던 그 선배 예술가들에게서 존경할 만한 점을 발견한 것이다. 즉 선배들이 데생과 회화에서의 기술적인 숙련도를 보이고 있다는 명백한 사실에 달리는 경탄을 금치 못했다. 표현성과 자발성, 그리고 원시성에 의미 부여를 했던 모더니스트들과는 상반된 입장을 취한 달리는, 때문에 이들로부터 변절자라는 소리를 들어야만 했다.

마치 키리코가 처음에는 독자적인 회화정신으로 초현실주의에 큰 영향을 미쳤다가 후에 고전주의적인 작풍으로 돌아가 차차 신선미를 잃은 것처럼 말이다.

무엇보다도 모더니즘 화가와 비평가들은 달리의 그림이 갖는 외관을 혐오했다. 그들은 달리의 새로운 스타일에 거부감을 느꼈다. 달리의 그림에서 발견되는 붓자국 제거를 그들은 불편한 심기를 가지고 바라봐야만 했다. 그들은 정확한 선과 형태를 그대로 표현해내는 달리의

〈동양의 말〉, 1926년

키리코(Giorgio de Chirico, 1888~1978)는 이탈리아 화가로, 라파엘로와 틴토레토의 그림에 심취해 있다가 독자적인 화풍을 발견해낸다. 그는 강력한 단일색으로 화면을 채웠던 기존 화법에서 과감히 탈피하여 수많은 작은 붓터치로 미묘한 효과를 주는 화법을 채택했다. 이로 인해 초현실주의자 브르통은 키리코에게서 등을 돌린다.

취향에 냉소를 보냈다. 그러나 달리는 그들과 생각을 달리했다. 그는 '낭만주의'를 극도로 싫어했다. 소위 정서에 맞춰, 감정에 따라, 즉 형태와 색채라는 심미적 언어를 통해 '영혼'에 이르는 예술의 권리를 발로 찼다. 그는 잠재의식에 직접 호소하는 방법을 썼으며 혐오감을 불러일으키는 극사실적인 이미지를 통해, 보는 이의 잠재의식에 파문을 일으키길 원했다. 때문에 그의 예술이, 추상과 미니멀리즘(minimalism, 사람들이 흔히 미술에서 꼭 필요한 것이라고 생각하는 것들을 제거한 것)에서 모더니즘의 특징적인 경향을 발견해내려는 모더니스트들과 멀어지는 것은 당연한 것이었다.

　　그렇다면 비단 그의 이런 스타일과 기법 때문에 사람들은 그에게 거부감을 느꼈던가?

아니다. 달리는 일반 상식으로는 도저히 납득이 가지 않는 변태적 이미지를 소재로 채택했다. 구체적으로 말하자면 성(性)과 배설물, 그리고 부패 따위를 작품의 소재로 이용했다. 특히 그의 초기 초현실주의 작품에서는, 달리 자신이 작정하고 관객을 모독하려는 것은 아닌가 하는 의심이 들 정도이다. 달리의 배설물에 대한 편집증적인 집착은 다음과 같은 글에서도 헤아려 봄직하다.

나는 오늘 아침, 화장실에 앉아 있으면서 갑자기 기발한 생각이 떠올라 하마터면 펄쩍 뛰어오를 뻔했다. 오늘 대변은 믿기지 않을 정도로 전혀 냄새가 나지 않는 유동성 액체여서 때때로 나는 엉덩이를 들어올려야 했다. 만일 인간의 배설물을 꿀처럼 끈적끈적한 액체로 만들 수 있다면 인간의 수명은 분명 연장되었을 것이다. 왜냐면 배설물은 바로 생명줄이기 때문이다. 방귀를 뀔 때마다 우리의 생명은 조금씩 줄어든다. 이를테면 방귀는 생명줄을 잘라 조각내어 그것을 이용하는 파르시(운명의 신)의 가위질과 같은 것이다.

시간의 불멸성은 오직 인간의 찌꺼기 또는 배설물 속에서 찾아야 한다. 그러므로 우리 인간이 지상에서 해야 할 큰 일이라면 영혼이 결핍되어 있는 이 배설물에 영적인 신성을 부여하는 일이다.

나는 사람들이 똥에 대한 헛소리와 경박하기 짝이 없는 태도에 혐오감을 느껴왔다. 똥이라는 중요한 문제에 대해서 사람들이 그 어떤 철학적이고도 형이상학적인 사유를 진지하게 생각해보지 않았다는 사실에 그저 놀라울 따름이다.

'신표현주의' 등장과 함께 재평가받는 달리

> " 달리는 모더니즘의 성실성에 대해 꼭 필요했던
> 의혹을 제기한 우회적인 인물로 기억될 것이다 "

이 말을 한 자는 누구인가? 달리 자신인가?

아니다. 미국의 비평가 카터 래트클리프이다. 이 사람은, 달리가 모더니즘의 규범을 거부하고 고급예술이 독차지하고 있던 문화 주도권을 대중예술 쪽으로 열어놓았다는 데에 의의를 두었다. 1980년대 이후 달리는 신표현주의 관점에서 재평가되었는데, 래트클리프의 말도 이때 나온 것이다.

이 시대의 회화는 모더니즘과는 다른, 소위 신표현주의((Neo-Expressionism, 1970년대 말~1980년대 중반까지 국제적으로 일어난 운동)라는 양식이 등장했는데, 줄리앙 슈나벨, 데이비드 살레가 그 대표적인 예술가들이다. 이들은 자신들이 교육받아온 개념미술 형식에서 과감히 등을 돌리고 이젤에 그림을 그리고, 주형을 뜨거나 손으로 직접 깎아 조각을 하는 등의 전통적인 미술제작 형식을 택했다.

당시 미니멀리즘을 따르는 사람들은 "앞으로는 개념미술, 비디오, 퍼포먼스 아트의 시대가 될 것이다"라고 주장하며 회화는 죽었다고 일축했지만, 신표현주의자들은 미니멀리즘을 과감히 따돌렸다. 미니멀리즘이 지니는 개념미술의 특성을 과감히 배제하고, 오히려 모더니

즘과 모더니즘 이전의 미술에서 영감을 얻는 형식을 취했다.

예컨대 독일 미술가들은 그들 문화가 철저히 말살되었던 제2차 세계대전 이후를 주제로 삼기 위하여 역으로, 20세기 초의 표현주의 기법을 답습했다. 특히 줄리앙 슈나벨은 매우 독특하면서도 암시성이 강한 역사적 이미지를 작품에 불어넣었다. 수 코를 비롯한 신표현주의 미술가들은 동시대 벌어진 사건을 화폭에 옮기면서 날카로운 사회풍자와 비평이 담긴 작품을 선보였다.

신표현주의자들은 또한 알레고리나 제스처적인 물감처리같이 이전에 금기시되었던 수단을 동원하여 자신들의 격렬한 감정을 표현했다. 이는 이전 미술을 뒤엎는 획기적인 변화로, 모더니즘에서 포스트모더니즘으로 넘어가는 과도기를 상징하며 또한 세대교체를 의미하는 것이었다.

기존의 개념미술이 지닌 형식적인 규범이나 일치된 스타일을 완전 폐기처분한, 한마디로 '못 그린 그림(Bad painting)'이 탄생한 것이다. 이러한 배경은 달리의 작품이 재평가되는 계기가 되었다. 주로 1960년 후반에 제작된 작품이 주목을 받았다.

가령 달리의 1983년 작 〈사납게 첼로를 공격하고 있는 침대와 곁탁자 두 개〉는 신표현주의와 긴밀한 소통을 가능케 하는 작품이다. 이것은 달리가 극도로 쇠약해진 정신 상태에서 그린 것으로 그의 병적인 혼란스러움과 좌절감이 잘 나타나 있다.

⟨사납게 첼로를 공격하고 있는 침대와 곁탁자 두 개⟩, 1983년, 130×140cm

1980년대의 신표현주의와 연관성을 가진 이 작품은 달리의 마지막 작품들 중 하나로, 혼미한 정신이 폭발되어 나타나 있다. 갈라가 없는 삶 속에서 달리는 극도의 고독을 느꼈으리라.

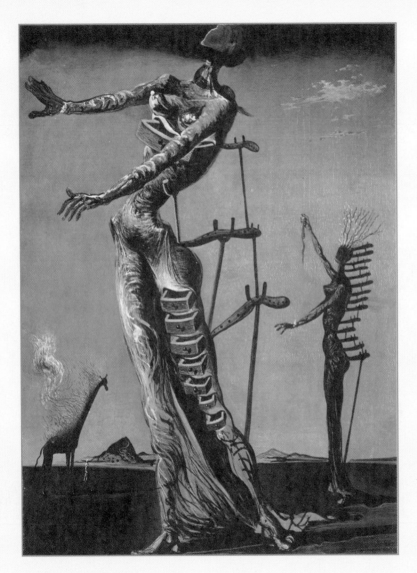

〈불타는 기린〉, 1936~37년, 35×21cm

"불멸의 그리스와 현대의 차이에는 프로이트만이 존재한다. 불멸의 그리스 시대엔 신플라톤 학파의
순수한 인체가, 현대에는 정신분석학에 의해서만 열리게 되는 서랍으로 가득 차 있다."

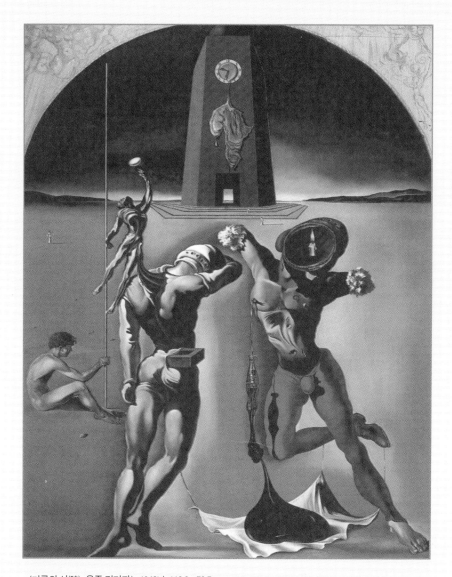

〈미국의 시(詩)- 우주 경기자〉, 1943년, 116,8×78,7cm

이 그림에는 달리의 유년기에 대한 기억과 제2차 세계대전 중 달리가 경험한 미국에 대한 미래가 혼재되어 있다. 그림 저편에 카다케스 풍경이 펼쳐지고, 그림 정면에는 풋볼 선수의 체구를 연상시키는 흑인과 백인 두 남자의 모습이 보인다. 머리가 없는 백인은 몸이 뒤틀려 있으며 가슴에 매달린 코카콜라 병에서는 검은 액체가 흘러나오고 있다. 맞은편의 흑인은 새로운 아담을 탄생시키고, 그 사람의 손가락 끝에는 알이 하나 얹어 있다. 이 작품은 제2차 세계대전 후에 발생하게 되는 백인과 흑인의 대립을 예고하고 있다. 자세히 보면 저 멀리 보이는 탑에서 아프리카의 지도가 부드럽게 흘러내리고 있고, 시계는 미국의 몰락을 예고하듯 운명의 시각을 알리고 있다.

3차원 공간성에 도전하는 조각가 달리

한편 달리는 회화예술에만 만족하지 않았다. 그는 캔버스와 종이의 한계성에 불만을 가지고 있었다. 그는, 이런 2차원적인 평면에 자신의 기발한 상상력을 모두 표현해내기란 불가능하다는 조바심을 갖게 되었다. 이미 1929년에 사람의 입술 모양을 하고 있는 석고 위에 하늘의 경치를 그렸다는 것은, 그가 얼마나 일찍부터 2차원적인 평면성의 한계에 대해 고민해왔는지 그 면모를 보여주는 것이라 할 수 있다.

때문에 달리가 3차원의 공간성에 눈을 돌린 것은 당연한 일이었다. 그는 먼저 회화에서 3차원 세계를 표현하려고 시도했다. 예를 들어, 앞에서도 언급한 바 있는 〈홀로스! 홀로스! 벨라스케스! 가보르〉와 그 이름도 긴 〈6개의 실제 거울에 일시적으로 반사된 6개의 실제 각막으로 뒤로부터 영원성이 부여된 갈라를 뒤에서 그리고 있는 달리〉 등이 그것이다. 이중 이미지를 나란히 배치하여 관객으로 하여금 3차원의 세계를 경험하도록 한 달리의 의도를 엿볼 수 있다.

또한 달리가 한동안 홀로그래피에 매력을 느낀 것도 같은 맥락에서 이해할 수 있다. 그러나 그는 위와 같은 3차원의 시각화로는 자신의 예술적 상상력을 충분히 발휘할 수 없다는 결론에 도달했다. 진정한 3차원성을 찾아야 한다는 생각도 이때 했다. 그리하여 그는 최종적으로 조각에 발을 디밀게 되고, 조각이 그의 작업에 새로운 차원을 열어줄 것이라는 믿음을 가졌다.

바야흐로 그의 조각 시대가 열린 것이다.

그리스신화와 프로이트의 정신세계가 펼쳐지는 달리의 조각

조각을 함에 있어 달리는 먼저 초현실세계를 꿈과 환상이라는 테마로 다루었다.

그가 1966년에 제작한 〈미쉐린의 노예〉는 고전주의 예술 작품을 자기 식대로 재창조한 작품이다. 그는 미켈란젤로가 만든 조각상을 보고 이를 복제했는데, 미켈란젤로의 조각상과 다른 점이 있다면 이 복제품에 두 개의 트럭 바퀴를 첨가했다는 점이다. 바퀴는 미쉐린(프랑스 고무공장에서 출발, 현재는 전세계 타이어 시장을 주름잡고 있

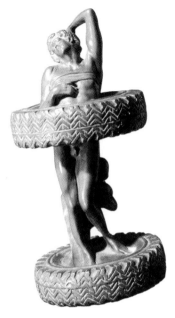

〈미쉐린의 노예〉, 1966년
브론즈, 15×30×15cm

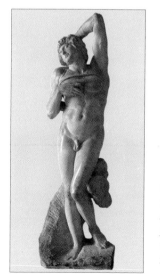

66 조각가로서 나의 첫 경험은 나에게 은밀하고도
달콤한, 에로틱한 즐거움을 선사해주었다 99

미켈란젤로의 〈죽어가는 노예상〉
1513~1516년, 대리석, 229㎝
죽어가는 노예상은 율리우스 2세의
묘비를 위한 것이다. 조각상의 모습
이 마치 잠자는 듯한 느낌을 주어 '잠
자는 노예상'이라고도 한다.

는 거대 그룹) 트럭 바퀴인데, 2개의 바퀴 중 하나를 조각상의 허리에 휘감기도록 꽉 조여줌으로써 현대사회의 기술적, 기계적 구속에 의해 인간이 노예화되어가는 모습을 비판한, 달리의 주제의식이 돋보이는 작품이다.

그는 뛰어난 천재 과학자에게 경의를 표하기 위해 조각을 하기도 했는데 바로, 이 운 좋은 과학자가 아이작 뉴턴이다. 만유인력의 법칙을 발견한 것으로 유명한 뉴턴을 기리기 위해 달리는 떨어지는 사과의 이미지를 살려, 줄에 금속의 구를 매달았다. 그는 이 조각으로 뉴턴이라는 한 개인의 인간적인 요소를 모두 배제시키고, 즉 얼굴을 텅빈 구멍으로 대치시키고 뱃속의 내장들을 모조리 들어내

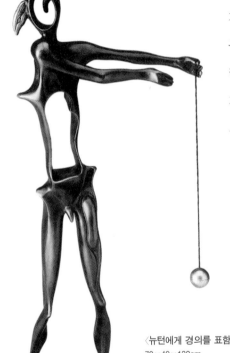

〈뉴턴에게 경의를 표함〉, 1969년, 브론즈
70×40×132cm
작품 속의 뉴턴은 텅빈 얼굴과 배를 가지고 있다. 이는 위대한 과학자가 역사에 남을 때는 단지 이름으로만 가능하다는 달리만의 성찰에 기인한 것이다.

마드리드의 '달리광장'에 있는
뉴턴의 오마쥬(1986년)

어, 단지 사과를 암시하는 구를 매닮으로써 제 아무리 위대한 과학자라 할지라도 역사에는 그 이름만 남겨진다는 쓸쓸함을 암시했다.

한편 달리는 신화에 유독 관심을 가진 인물이었다―그가 자기 자신을 주제로 새로운 '천재신화'를 만들어냈다는 사실은 이제 놀랍지도 않다.

그는 밀로의 비너스상에서 자신만의 독특한 영감을 얻었다. '멜로스의 아프로디테'라고도 불리는 이 비너스상은 1820년 4월 8일, 밀로스 섬(밀로 섬)에 있는 아프로디테 신전 근방의 밭을 갈던 한 농부에 의해 발견되었다.

밀로의 비너스상은 품위 있는 머리 부분과 가슴에서 허리로 이어지는 부드러운 곡선, 그리고 하반신을 휘감은 옷으로 고전적인 우아한 자태를 보여주고 있는데, 달리 역시 그 점에 매혹당했으리라. 그는 여신상이 뿜어내는 특유의 이상적인 미에 매료당했다. 그리하여 그가 자신이 작업한 모든 여성 조각의 제목을 '비너스'라 이름 붙인

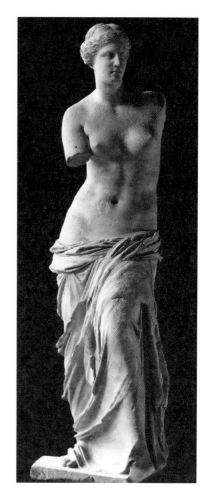

〈밀로의 비너스〉, BC 2세기에서 1세기 작품으로 추정, 높이 204cm

고대 그리스 말기의 작품으로 추정되며, 1820년에 밀로스에서 출토되어 '밀로의 비너스'라고 불린다. 완벽한 인체 비율을 구현한 이 조각상은 아름다운 여성의 표상으로 여겨져 영화, 광고 등에 자주 등장한다. 1821년 루브르 미술관에 소장되어 있다가 1964년 처음으로 세계나들이를 한 바 있다.

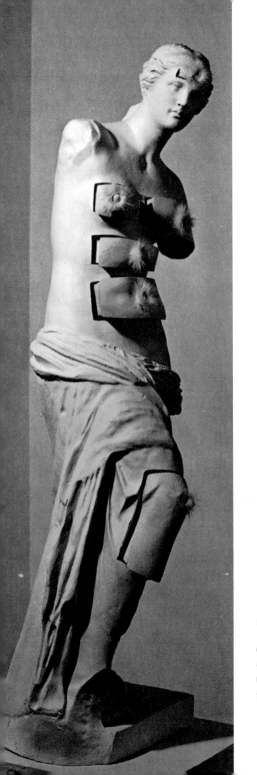

것은 전혀 어색하지 않다. 비너스가 누구인가? 그녀는 로마신화에 나오는 미의 여신이 아닌가. 원래는 채소밭의 여신이었으나 그리스신화의 아프로디테와 성격이 같아서 보통 아프로디테라고 불리는.

달리는 이 완전무결한 여신상을 그냥 보아 넘기지 않았다. 이미 말했다시피 그는 밀로의 비너스상을 자신만의 독특한 상상력으로 재창조하였다.

그는 먼저 비너스상에 서랍을 끼워넣었다. 이것 자체만으로도 그만의 초현실적인 감수성이 잘 반영되어 있지 않은가. 아름다운 여신의 몸에 서랍이 관통되어 있다는 것은 얼핏 신성을 훼손한 범죄행위처럼 보이지만, 서랍은 비밀을 암시하는 은유적 표현이므로 이는 곧 여신이 자신의 비밀을 세상 밖으로 그대로 드러냈

〈서랍이 달린 밀로의 비너스〉, 1936년, 브론즈
98×32.5cm
달리는 '비너스 상'에 초현실주의적 경의를 표했다.
아름다운 여인의 육체에 비밀의 서랍을 설치, 인간 내면에 존재하는 불안·증오·거짓·갈등 등의 마음을 '정신분석법'으로 치료할 수 있다고 그는 믿었다.

음을 뜻한다.

즉 달리가 생각하는 비너스는, 세속에서조차 때묻지 않고 모든 사람에게 진리를 주는 영원한 여인이다. 이 작품과 비슷한 시기의 작품이 〈서랍이 달린 밀로의 비너스〉이다. 그는 이 작품을 두고 거의 예언에 가까운 말을 하기도 했다.

"불멸의 그리스와 현대의 차이에는 프로이트만이 존재한다. 불멸의 그리스 시대엔 신플라톤 학파의 순수한 인체가, 현대에는 정신분석학에 의해서만 열리게 되는 서랍으로 가득 차 있다."

이는 관객이 이 작품을 정신분석학적으로 해석하기를 바라는 달리의 심중이 반영되어 있음을 뜻한다.

비너스라는 제목이 들어간 조각은 이것 말고도 또 있다. 〈우주 비너스〉는 달리가 1977~1984년에 완성한 작품으로, 여기서 그는 비너스의 신성을 완전히 배제하고 오히려 인간의 유한성에 대해 고찰한다. 여인의 형상에 경외감을 품고 있던 달리로서는 전혀 새로운 탐색이리라.

이 여인상은 토르소(목·팔·다리 등이 없이 동체만으로 이루어진 조각작품)의 형태로, 목은 잘려 있고 하체와 상체가 나눠져 있다. 달리는 잘린 목 위로 늘어진 시계를 올려놓음으로써 육체의 아름다움이 얼마나 일시적이고 유한한 것인가를 섬뜩하게 보여주고 있다. 특히 배꼽 주위와 잘린 허리께에 있는 개미들은, 육체가 곧 썩어 없어질 것이라는 사실을 냉정하리만치 똑똑히 알려준다.

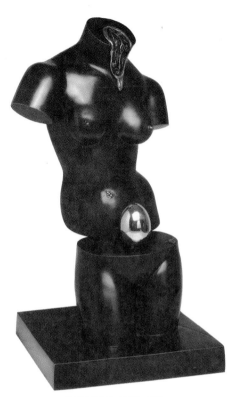

〈우주 비너스〉, 1977~1984
브론즈, 61×63×124cm

그렇다고 이 작품에 비극적인 전조만 흐르는 것은 아니다. 절단한 허리의 단상 위로 놓인 달걀은 생명 그 자체이며, 이는 재생과 잉태 그리고 미래를 상징한다. 딱딱한 외부와 부드러운 내부를 가진 이 이중성의 달걀은 희망과 삶이라는 두 주제를 나타내는 것이다. 즉 이 작품에는 죽음과 미래가 동시에 공존한다.

달리의 특별한 관심을 받은 행운의 신화 속 인물은 비단 비너스뿐만은 아니다. 그는 '유니콘'이라는 동물에게서도 신비한 아름다움을 발견했다. '일각수'라고도 불리우는 유니콘은 신화에 등장하는 전설적인 동물인데 그 몸체는 염소나 야생 당나귀, 말 등의 형상이고 이마에는 한 개의 뿔이 있다. 중세의 전설은, 유니콘이 무적의 힘을 과시하고 오직 순결한 처녀 앞에서만 맥을 못 추린다고 전한다. 게다가 처녀의 무릎을 베개 삼아 잠들어버리는 버릇도 있어서 이 신비한 동물을 사로잡을 때는 처녀를 미끼로 삼는다고 전한다.

작품에서 유니콘은 자신의 뿔로 벽에 구멍을 내고 있다. 이것은 다분히 성적인 뉘앙스를 풍기는데, 사실 달리가 노린 게 이런 거였다.

즉 달리는 유니콘의 뿔로 벽에 하트 모양의 구멍을 냄으로써 남근적인 어떤 힘을 나타내려고 했다. 신화에서 유니콘의 뿔은 모든 독을 해독하는 신비한 능력을 지녔다.

때문에 우리는 달리가 이 뿔에 전지전능한 신성을 부여했으리란 추측을 할 수도 있을 것이다. 또한 작품의 바닥에 누워 있는 여인은 유니콘에게 순결을 빼앗긴 후 체념 상태로 돌아선 것이라는 상상도 가능하다.

그런데 달리는 왜, 원초적인 동물성을 지닌 남근적인 캐릭터에 극도의 놀라운 집착을 보이는 걸까? 달리가 제 조각의 소재로 유니콘 말고도, '미노타우로스'라는 괴물을 이용했기에 하는 질문이다.

미노타우로스가 누구던가?

그리스 신화에 나오는 소머리에 인간의 몸을 가진 괴물이 아닌가.

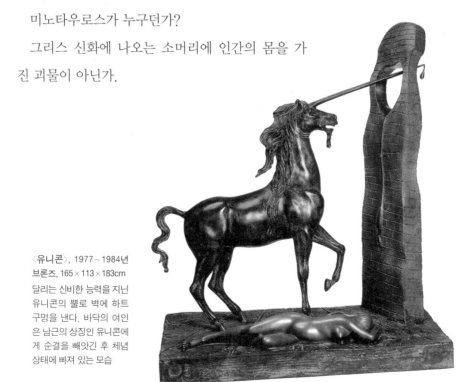

〈유니콘〉, 1977~1984년
브론즈, 165×113×183cm
달리는 신비한 능력을 지닌
유니콘의 뿔로 벽에 하트
구멍을 낸다. 바닥의 여인
은 남근의 상징인 유니콘에
게 순결을 빼앗긴 후 체념
상태에 빠져 있는 모습

'미노스의 소'라는 뜻의 이 괴물은, 어머니 파시파에가 황소와 교접하여 낳은 불행한 사생아였다. 이와 관련된 신화 속으로 잠시 여행을 떠나보자.

제우스의 아들 미노스는 반대파를 물리치고 크레타섬의 왕이 되었다. 미노스는 신과의 유대관계를 위해 제물로 바칠 소를 보내달라고 바다의 신 포세이돈에게 빌었다. 포세이돈은 하얀 황소를 바다에 띄워보냈는데 소가 너무나도 아름다웠기 때문에 미노스는 신과의 약속을 어기고 소를 숨겨버렸다.

이에 화가 난 포세이돈은 벌로써 미노스의 아내 파시파이가 이 황소를 연모하게 만들었다. 왕비 파시파에는 하얀 황소에게 욕정을 느꼈지만 황소가 지나치게 난폭했기 때문에 감히 접근하지 못했다. 할 수 없이 왕비는 명장 다이달로스가 나무로 만든, 가짜 암소 안으로 들어가 황소가 다가오기만을 기다려야 했다.

이윽고 황소가 가짜 암소를 살아 있는 암소로 오인하고는 관계를 맺게 되었고, 그 결과로 머리는 황소이고 몸은 인간인 끔찍한 모습의 괴물, 미노타우로스가 태어났다.

미노스왕은 이 괴물을 차마 죽이지는 못하고 다이달로스를 시켜 만든 미궁 라비린토스(Labyrinthus)에 가둬버렸다. 그리고 미노스는 해마다 아테네에서 각각 7명의 소년, 소녀를 뽑아 이 괴물에게 산 제물로 바쳤다. 하지만 괴물은 언제까지나 살아 있는 인간을 포식할 수 없는 운명을 가지고 있었다. 세 번째 제물로 바쳐진 아테네의 영웅 테세우스에 의해 죽임을 당하고 말기 때문이다.

신화 속에서 미노타우로스는 그야말로 잔인한 육식주의자로 그려진다. 그러나 달리의 손에서 미노타우로스는 매우 아름다운 생명체로 부활된다. 달리 작품 속의 괴물은 다분히 여성적인 포즈와 매끈한 근육을 가지고 있는데, 이는 달리가 이 짐승을 통해 자신의 이상을 표현하길 원했다는 것을 암시한다.

달리를 달리, 천재라 하겠는가. 엄청난 드라마가 얽힌 그리스신화 이야기를 그림에서뿐만 아니라 조각에 담아내는 그의 솜씨에 탄성을 지르지 않을 수 없다. 〈미노타우로스〉뿐 아니라 〈무용수에 대한 경의〉에서도 그리스신화 속의 주인공이 등장한다. 〈무용수에 대한 경의〉에서의 무용수는 제우스와 므네모시네(기억의 여신) 사이에서 태어난 9명의 딸들 중 하나인 테르프시코레이다. 테르프시코레는 '노래와 춤'의 여신인데, 달리는 이 무용수를 주제로 독특한 두 이미지를 창출하고 있다.

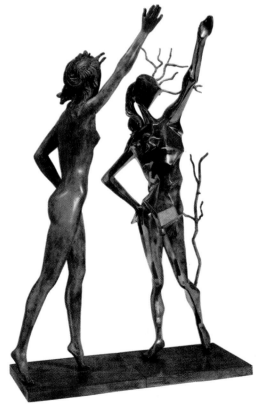

〈무용수에 대한 경의〉
달리는 그리스신화의 뮤즈 '테르프시코레'를 이중적인 이미지로 그려내고 있다. 고전적 양식의 우아한 모습(왼쪽)과 입체파적인 모습(오른쪽)을 동시에 보여주면서 불협화음 속의 조화를 상징적으로 나타내고 있다.

하나는 고전적인 우아한 모습(왼쪽)으로, 하나는 입체파적인 이미지 (오른쪽)로 말이다. 각기 서로 다른 모습이지만, 고전과 현대가 불협화음적으로 공존하고 있는, 부조화 속에 조화된 모습을 보이고 있다. 즉 극단적으로 다른 모습이지만, 사실 이 두 인물은 한 개인의 서로 다른 모습인 것이다.

한편 달리는 믿기지 않게도 순진무구한 아이에게서 이상향을 발견한다. 그의 작품 〈이상한 나라의 앨리스〉를 보면, 세상을 상대로 우스꽝스러운 악동짓을 서슴지 않았던 그의 악마적 기질이 혹시 상상 속의 것은 아니었을까 하고 의심이 들 정도다. 다시 말해 그의 진짜 모습은 이 조각품에 나타난 것처럼 순진무구한 것을 동경하고 사랑하는, 평범한 착한 아저씨의 그것은 아니었을까 싶은 것이다.

어쨌든 인간에게는 다중적인 성향이 있으므로, 이 대목에서는 달리가 그렇게도 써먹길 좋아했던 정신분석학의 관점에서 그를 이해해도 좋을 것이다.

〈이상한 나라의 앨리스〉는 사실 영국의 작가 루이스 캐럴(1832~1898)이 지은 동화 제목이다. 앨리스라는 소녀가 꿈 속에서, 토끼굴에 떨어져 이상한 나라로 여행하면서 겪는 신기한 일들을 그린 동화이다. 앨리스는 회중시계를 가지고서 시간을 보는 토끼를 따라 이상한 나라로 들어가는데 그곳에서 이 아이는 몸이 커졌다 작아졌다 하며, 담배를 피우는 애벌레와 가발을 쓴 두꺼비를 만나기도 한다.

앨리스는 현실 세계에서는 본 적이 없는 이 괴상한 동물들과 이야기

를 나누고 춤을 추며, 트럼프 나라에 가서 여왕과 크로케 경기를 하기도 한다. 하지만 이곳 이상한 나라에 언제나 기묘한 동물들과 환상적인 사건만 있는 것은 아니다. 이곳에도 현실세계에 존재하는 기쁨과 눈물, 터무니없는 오해, 억울한 누명 같은 것들이 있다……

달리는 이상한 나라의 앨리스를 유난히 좋아했다. 세상에서 '검열'처럼 매력적인 것은 없다고 말한 바 있는 이 악의적인 매저키스트가 동화 속 이야기에 완전히 도취되었다는 사실 앞에서 우리는 좀 당황스러움을 느끼지만, 악마라고 해서 어린아이를 싫어할 이유는 없지 않은가?

아무튼 그는 이 소녀 아가씨에게 완전히 빠져버렸다. 그가 앨리스를 이전의 판화작품에 넣은 것도 이런 이유 때문이리라. 그는 앨리스를, 영원히 변치 않는 순진무구한 어린이의 표상으로 보았다. 세상이 아무리 어지럽고 혼탁해도 어린이의 순결함은 변하지 않기 때문에 이 작품에 나타난 받침대는 어느 것도 받치고 있을 필요가 없는 것이다.

〈이상한 나라의 앨리스〉, 1977~1984년
브론즈, 112×46×227cm
달리는 앨리스의 머리와 손에 풍성한 장미를 조각하고, 줄넘기하는 생기발랄한 소녀를 표현하여, 동화 속 앨리스와는 다른 독자적인 앨리스를 재창조했다.

달리는 동화 속 앨리스를 자신만의 영감을 가지고 재창조했다. 그는 앨리스의 머리와 손에 풍성한 장미를 조각했다. 이것은 여성미를 상징하는 것이다. 그리고 타원형으로 허공을 말아세우고 있는 줄넘기는 앨리스의 생기발랄한 순진무구함을 나타내는 것이라고 할 수 있다.

관능적인 입술이 가구로 변신, 달리의 손은 마술사

1930년대는 달리에게 새로운 시기였다. 그는 쟝 미셸 프랑크와 친분을 과시하면서 가구를 예술적으로 표현하는 작업에 몰두했다. 쟝 미셸 프랑크는 유명한 가구공이자 데코레이터였는데, 이 파리 사람은 달리와 공동으로 아이디어를 연구했다. 달리는 이 무렵, 일상적인 사물을 초현실적으로 전환시켜, 딱히 그 정체가 불분명하도록 만드는 작업에 힘을 쏟았다.

예를 들어 〈레다 테이블〉은 여성의 매끈한 다리와 다소 힘이 들어간 듯이 보이는 팔이 네모난 판을 받치고 있다. 그리고 그 판 위에는 불안스럽게 달걀 하나가 놓여져 있다. 이것은 외견상 독특한 형상의 테이블로 보인다. 만약 그렇다면 이것은 단지 거실을 색다르게 꾸미기 위한 장식품에 지나지 않을 것이다.

그러나 이 작품은, 한 생명을 출산하는 여성의 고통스런 산고를 상징하고 있다고 볼 수 있다. 높은 힐을 신고서 판의 가장자리를 떠받치고 있는 가느다란 다리와, 역시 한 손으로 판을 위태롭게 받치고 있는

모습에서 우리는 달리가 여성의 위대성에 대해서 어떻게 느끼는가를 추측해볼 수 있다.

알다시피 달리는 여성에 대한 두려움을 갖고 있던 사람이었다. 그의 영원한 마돈나 갈라를 만나서야 여성 공포증에서 해방되었다고 하나, 아직 갈라와 많은 시간을 나누지 못한 이 시기에는 그 특유의 여성 공포증이 이 작품에 그대로 투영되어 있다.

또한 〈'손' 달린 의자〉도 그의 환상과 무의식의 편집증적 집착이 객관화된 사물로 창조된 오브제라 할 수 있다. 즉 그의 무의식적인 불안이 입체적 환상 예술로 태어난 것이다.

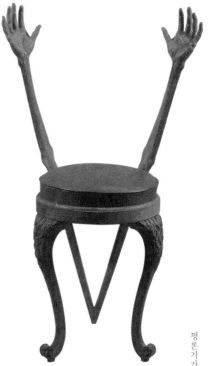

작품에서, 마치 무엇인가를 움켜쥐려는 듯 힘을 잔뜩 쥔 양손은 강박적으로 어떤 문제에 집착하는, 환자의 심리를 연상케 한다. 이것은 현실을 교묘히 비틂으로써 무의식을 도드라지게 끌어올리는 달리만의 환상적인 예술의 표현이다.

한편 달리는 〈매 웨스트 입술 소파〉를 제작하기도 했다. 이 작품은 그의 후원자 에드워드 제임스를 위해 디자인한 오브제로서 후에 제임스의 저택을 장식하게 된다. 달리는 이 작품에서 매 웨스트의 관능적인 입술을 그대

〈'손' 달린 의자〉, 1936년경
채색 나무, 쿠션 의자

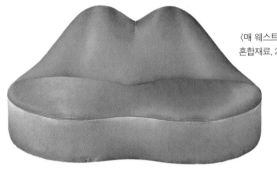

〈매 웨스트 입술 소파〉,1936~1989년
혼합재료, 220.5×70×90cm

로 살리고 소파의 기능적 측면도 그대로 살렸다. 곁다리 이야기지만, 매 웨스트는 1930년대 영화의 섹스 심벌이었다. 그녀의 커다란 가슴과 입술은 거의 뇌쇄적이었다고 한다. 광고 기술에 능수능란했던 달리는 매 웨스트를 그냥 지나칠 수 없었다. 그는, 연기력보다는 관능적인 몸매로 더 잘 알려진, 이 매 웨스트에게 경의를 표할 생각으로 작품을 만들었다. 그런데 이 작품은 좀 의외의 성격을 가지고 있다.

왜냐하면 사물 내부의 이미지들을 보여주는 것에 천착하였던 달리가, 이 작품에서는 실제의 이미지(매 웨스트의 입술)를 적나라하게 보여주고 대신 그 이미지 위에 실용적인 기능을 살려냈기 때문이다.

어쨌든 당대의 최고 섹시스타였던 매 웨스트를 그냥 내버려두지 않고 그녀를 하나의 예술적 소재로 삼았다는 것으로, 우리는 달리의 독창적인 상상력의 한 일면을 발견할 수 있다.

달리 80년 생애의 축소판 '달리 미술관'을 만난다

주지하다시피 달리에게 초현실주의는 대중의 눈을 구속하는 현세의 온갖 쇠사슬을 부수려고 특별 제작한 '혼란의 도가니'였다. 그리고 그 형식에 있어, 가장 대중적인 이미지로 사람들의 눈을 사로잡았다. 달리의 그림이 광고 이미지와 쉽게 뒤섞이고 그래픽 디자이너들에게도 큰 영향을 끼쳤다는 사실은, 인간의 억압된 잠재의식을 깨울 줄 아는 그의 탁월한 예술적 감수성과 대중성을 동시에 보여주는 것이다.

이제 그의 빛나는 예술 세계를 탐닉할 수 있는 '달리 극장식 미술관(이하 달리 미술관)'을 소개할 시점이 된 것 같다.

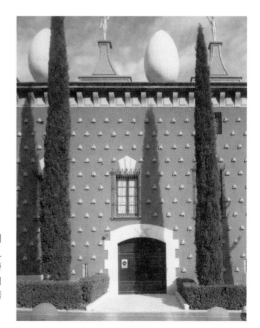

피게라스 기차역에서 10분거리에 위치한 '달리 극장식 미술관'. 1974년 달리가 직접 세운 미술관으로 입구부터 화려한 붉은색 벽돌이 시선을 끈다. 특히 지붕 위를 장식한 '알'은 매우 인상적이다.

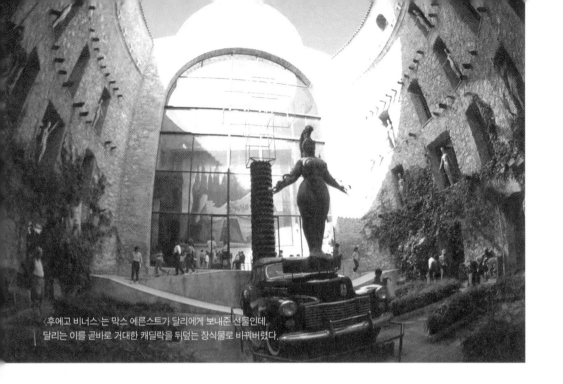

<후에고 비너스>는 막스 에른스트가 달리에게 보내준 선물인데,
달리는 이를 곧바로 거대한 캐딜락을 뒤덮는 장식물로 바꿔버렸다.

　　1974년에 설립된 달리 미술관을 방문한 사람들은, 건물 입구에 들
어서기가 무섭게 색다른 문화 충격을 받을 것이다. 초현실주의 화가가
세운 건물답게, 빨간색 건물이 뜨거운 태양을 등지고 서 있다. 1층 입
구에서부터 분수대 물을 맞으며 서 있는 '캐딜락 위 여인의 나신 조
각' 인 <후에고 비너스>가 숨가쁘게 관객을 맞이한다.

　　건물 지붕은 또 어떠한가. 달리가 죽음과 새로운 잉태의 상징으로 알
을 자주 사용했듯이, 알 모양의 설치물이 지붕 위에 불뚝불뚝 솟아 있
다. 이쯤 되면 마법의 방으로 들어가기 직전의 설레임과 흥분이 우리를
기다리고 있다고 해야 맞을 것이다.

　　미술관에서 특이한 점은, 타원형의 건물 측면마다 투명한 창문보다

는 으스스한 동굴을 연상시키는 시
꺼먼 구멍이 나 있어, 이를 통해 관
객이 한쪽 눈으로 그림을 볼 수 있
도록 장치되어 있다는 점이다. 혹
은 새까만 암흑 속에서 달리 그림
만이 조명을 받도록 되어 있어 더
욱 환상적이고 에로틱한 분위기 속
에서 그의 그림을 감상할 수 있다.

무엇보다 미술관 로비를 들어서
면 달리의 본능적인 순수한 '끼'가
유감없이 발휘된 작품을 접하게 된
다. 극장의 천정벽을 장식하는 그
림 〈바람의 궁전〉은, 달리가 유독
심혈을 기울인 작품인데, 그는 '서
풍이 동풍으로 바뀌면 비가 내린
다' 는 카탈루니아의 전설적 시에서
이 작품의 영감을 얻었다고 한다.

그물망처럼 투명한 돔 아래, 달리의
가지각색의 작품들이 전시되어 있
으면서 묘한 앙상블을 이룬다.

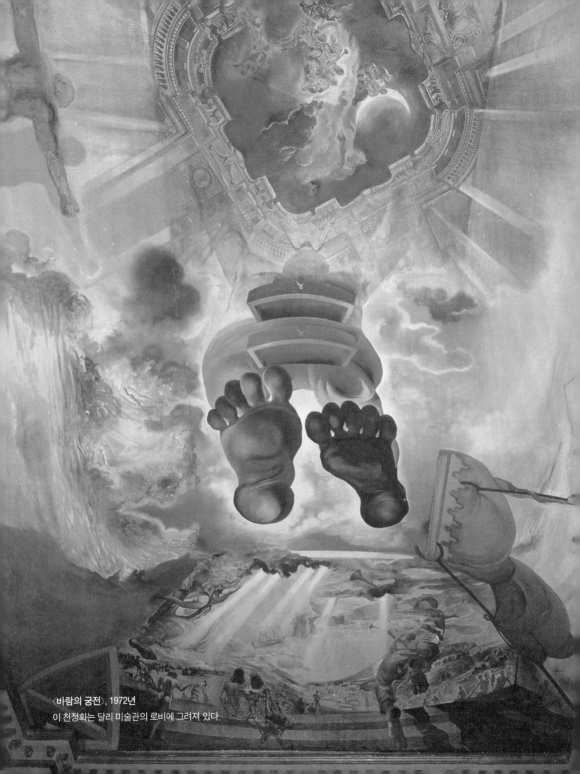

〈바람의 궁전〉, 1972년
이 천정화는 달리 미술관의 로비에 그려져 있다.

　　마치 '견우와 직녀' 이야기를 연상케 하지 않는가. 견우와 직녀는 서로 사랑하지만, 1년에 딱 한 번, 칠월 칠석날에만 만날 수 있었다. 칠석날 저녁에 비가 내리면 견우와 직녀가 상봉한 기쁨의 눈물이요, 이튿날 새벽에 비가 오면 이별의 눈물이라 하니 달리가 그린 〈바람의 궁전〉과 뭔가 일맥상통하는 점이 있지 않은가. 〈바람의 궁전〉을 바라보고 있노라면, 마치 지금이라도 그림 속 인물이 되살아나, 동풍과 서풍의 연인이 천정을 뚫고 다시 만나서 그들의 못다한 사랑의 눈물을 흘릴 것만 같다.

　　달리의 그림은 결코 단순히 관객을 관객으로써만 머물게 하지 않는다. 〈바람의 궁전〉을 보고 있으면, 마치 자신이 그림 속의 배우가 된 듯한 일체감을 느낄 것이다.

　　또한 달리의 영원한 연인인 '갈라의 방'은 어떠한가. 달리가 죽은 이 순간에도 갈라는 달리 미술관에서 그의 그림과 함께 숨쉬고 있다.

　　"그대는 바로 나 자신이요, 내 눈과 당신의 눈동자 속에 그대는 변함없는 소녀로 남으리라."

로비 천정에 〈바람의 궁전〉을 그려 넣고 있는 달리의 모습(1970년)

'갈라의 방' 천정에 장식된 달리 그림

'갈라의 방' 의자에
그려진 풍경화

이렇게 달리가 말했듯이, '갈라의 방'은 환상과 열정과 광기로 채워져 있는 다른 전시실과는 차별되게, 단아한 순백색의 타원형 벽면이 갈라를 보호하고 있다. '갈라의 방' 천정에도 역시 달리가 그린 그림이 장식되어 있고, 무엇보다 순금색 의자에 그려진 천국과도 같은 '풍경'이 시야에 들어온다.

달리는 갈라에게 영원한 안식처와 같은 편안한 의자를 만들어주고 싶은 간절한 마음으로 이 작품을 제작했으리라. 그 밖에도 달리 미술관에는 분류가 불가능한 많은 작품들이 혼재되어 있다. 그물망 같은 투명한 돔 아래 달리 작품들이 묘하게 뒤섞이면서 앙상블을 이루고 있다. 〈갈라리나〉, 〈자세를 뒤로 한 나체의 갈라〉, 〈퓨리즘 풍의 정물〉, 〈빵 바구니〉 등이 혼재되어 있고, 배트맨 흉상, 나체 마네킹 인형도 놓여 있다. 또한 아르누보 형식의 가구, 인조 장신구, 금박을 두른 왕의자, 낡은 욕조 등이 놓여 있고, 특히 〈뒤틀린 그리스도〉는 가히 인상적이다.

〈뒤틀린 그리스도〉, 1976년
이 작품은 안토니오 가우디에게
경의를 표하기 위해 제작되었다.

달리는 극장 벽면에 특별히 디자인한 석고상을 벽면 구멍에 설치했는데, 벽면 위쪽에 청색 페인트가 흘러내리는 장면을 보고 이를 천으로 닦아내는 공중 인물을 제작해냈다. 오른쪽에 〈미로〉라는 작품이 눈에 들어온다.

달리 미술관은 그의 80년 예술과 생애가 고스란히 담겨 있는 달리의 축소판이라고 할 수 있다. 기존의 권위와 형식을 파괴한 달리의 작품을 보고 있노라면 무의식중에 잠자고 있던 야성과 본능이 지금이라도 꿈틀거리며 금방 튀어나올 것 같다. 오만과 광기, 우스꽝스런 광대짓으로 세상을 비웃기도 하고 세상의 비난을 한몸에 받기도 했지만, 달리가 20세기 미술사에서 한 정점을 이룬다는 사실은 이제 극명해졌다. 우리는 어느새 달리 스스로가 틈만 나면 외치곤 했던 과장된 수사학에 고개를 끄덕이고 있는 자신을 발견하고서 살며시 미소를 지을 것이다. 달리는 말했다.

"나는 세상의 배꼽이다."

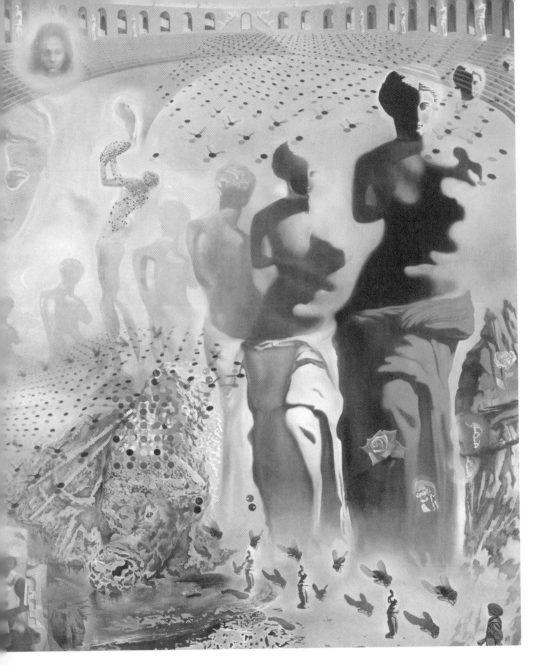

〈환각제적 투우사〉, 1968~1970년, 398.8×299.7cm

이 작품에는 달리가 그림에서 작품의 주제로 삼고 있는 갈라, 천사, 바위, 파리, 비너스, 풍경, 눈물, 달 등이 등장하고 있다.
그림에서 죽을 수밖에 없는 운명에 처한 투우사는, 달리가 태어나기도 전에 죽은 형 살바도르 달리 도메네크를 상징하기도
하고, 달리의 죽은 친구들을 의미하기도 한다. 달리는 이 투우사를 통해 죽어가는 그의 친구들이 저승으로 떠나가는 모습을
투우사의 죽어가는 모습으로 상징적으로 나타내고자 했다.

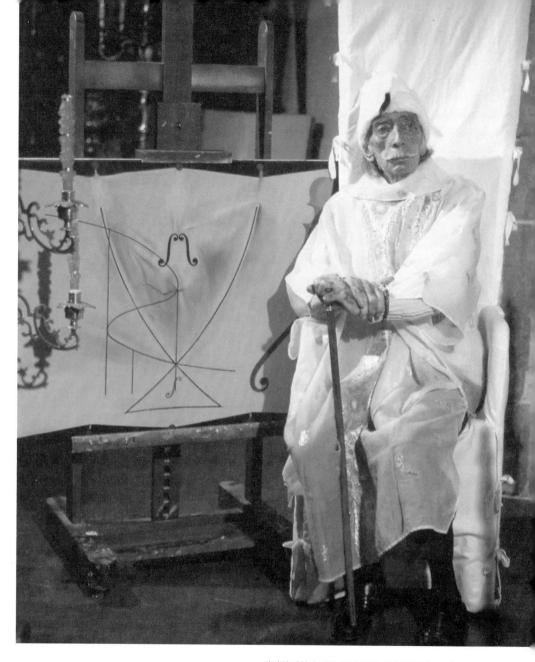

달리의 마지막 작품 〈제비꼬리〉 앞에 앉은 달리 모습, 1983년
"나는 현재 나의 경험과 내 병, 그리고 내 생생한 추억에서 파생되는 의미를 되새기며 이를 그림으로 옮기고 있다."

달리가 매긴 화가들의 성적표

	레오나르도 다 빈치	메소니에	앵그르	벨라스케스	부게로
기 법	17	5	15	20	11
영 감	18	0	12	19	1
색 조	15	1	11	20	1
데 생	19	3	15	19	1
천재성	20	0	0	20	0
구 성	18	1	6	20	0
독창성	19	2	6	20	0
신비감	20	17	10	15	0
진실성	20	18	20	20	15
평균	18.4	5.2	10.5	19.3	3.2

출처: 장 루이 훼리에가 쓴 〈20세기 예술의 모험〉(API)

	달 리	피카소	라파엘로	마 네	베르메르	몬드리안
	12	9	19	3	20	0
	17	19	19	1	20	0
	10	9	18	6	20	0
	17	18	20	4	20	0
	19	20	20	0	20	0
	18	16	20	4	20	1
	17	7	20	5	19	1.5
	19	2	20	0	20	0
	19	7	20	14	20	3.5
	16.4	11.9	19.5	4.1	19.9	0.6

달리, 그의 생애와 예술

달리의 집

가르시아 로르카와 달리

1904 5월 11일 살바도르 달리 도메네크, 스페인 카탈루니아 동북부 피게라스에서 태어남.

1917(13세) 이때부터 19년에 걸쳐 피게라스의 미술학교 교사 호안 누네스의 지도를 받음. 19세기 스페인 풍속화가들의 그림을 좋아했고 또 인상파, 점묘파의 영향을 받음.

1920(16세) 보나르, 이탈리아의 미래파, 우제느 가리에르 등의 영향을 받음.

1921(17세) 어머니 사망.

1922(18세) 마드리드 국립미술학교에 정식 등록. 프라도 미술관에 다니며 대가들의 작품 모사. 입체주의, 미래주의 실험에 열중. 다다 운동이 여러 그룹과 접촉. 가르시아 로르카, 루이스 부뉴엘과 친교를 맺음.

1923(19세) 학생을 선동했다는 이유로 1년간 정학처분을 받음. 5월에는 반정부 활동의 혐의로 카다케스와 헤로나에서 한 달여 동안 복역(아버지에 대한 정치적 앙갚음으로 여겨지는 죄과로 복역).

1925(21세) 가르시아 로르카가 달리의 집에 머물면서 예술적 교류를 쌓음. 마드리드 미술학교에 복학, 11월 바르셀로나의 달마우 화랑에서 최초의 개인전을 가짐.

1926(22세) 최초로 파리와 브뤼셀 여행, 피카소와 만남. 시험 답안지 제출 거부로 미술학교에서 퇴학. 〈빵 바구니〉 그림.

1927(23세) 달마우 화랑에서 8개월간 군복무. 두 번째 전시회 가짐. 호안 미로의 방문을 받음.

1928(24세) 단기간 에른스트, 알브, 미로의 영향을 받음.10월~12월 피츠버그에서 제27회 카네기 국제미술전이 열려 〈빵 바구니〉, 〈아나 마리아〉 등을 출품해서 미국과 최초의 관계를 가짐. 겨울부터 다음해까지 파리에 체재. 미로를 통해서 초현실주의 그룹의 시인과 화가들을 알게 됨.

〈빵 바구니〉

1929(25세) 여름, 카다케스의 달리에게 마그리트 부부, 폴 엘뤼아르와 갈라 부부가 방문하는데, 달리와 갈라는 사랑에 빠짐. 친구 부뉴엘과 공동으로 전위영화 〈안달루시아의 개〉를 제작해서 파리에서 상영. 취리히에서 '도퀴망' 그룹과 전시회를 가짐. 파리 괴망스 갤러리에서 첫 번째 전시회를 열었는데, 이때 브르통이 카탈로그 서문을 씀.

1930(26세) 《보이는 여자》를 출판, 갈라에게 바침. '편집증적 비평방식'을 주장하고, 이 방법에 의해 '윌리엄 텔' 전설을 테마로 하는 일련의 작품을 시작, 부뉴엘과 공동으로 영화 〈황금시대〉를 제작함. 스페인의 이색건축가 안토니오 가우디 등의 영향을 받고, 또 알킨 볼트 등의 작품에서 힌트를 얻어 〈이중상〉을 그리기 시작.

갈라와 달리

1931(27세) 〈기억의 영속성〉 등 녹아내리는 시계가 보이는 작품을 그리기 시작. 33년까지 매년 파리의 삐에르 콜 화랑에서 전람회 가짐.

1932(28세) '편집증적 비평방식'에 의해 밀레의 〈만종〉을 테마로 하는 일련의 작품을 그림. 영화 〈바바우〉의 대본을 씀.

1933(29세) 11월 21일~12월 12일 뉴욕의 쥘리앵 레비 화랑에서 미국 최초로 개인전을 염. 〈변형된 머리〉 등 특별한 관심을 나타내는 작품군을 묘사.

1934(30세) 로트레아몽의 시집 《말도로르의 노래》 부식 동판화 작업. 스페인의 로사스 해안을 주제로 하는 일련의 해안풍경을 그림. 런던에서 첫 번째 개인전을 개최. 브르통과의 불화로 초현실주의 그룹에서 제명됨. 처음으로 미국 방문. 〈윌리엄 텔의 수수께끼〉를 뉴욕에 전시하여 큰 성공을 거둠.

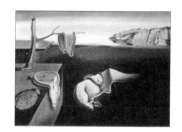

〈기억의 영속성〉

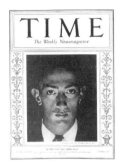

〈타임〉지 표지 모델

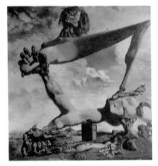

〈삶은 콩으로 만든 부드러운 구조물 :
내란의 예감〉

1935(31세) 《불합리성의 정복》 출판, 내용에서 '편집증적 비평방식' 을 제시함.

1936(32세) 12월부터 1937년 1월 사이에 뉴욕 현대미술관에서 '환상미술, 다다, 초현실주의' 전시회 개최. 이에 맞춰 〈타임〉지 표지에 달리 사진 실림. 〈삶은 콩으로 만든 부드러운 구조물 : 내란의 예감〉 제작.

1937(33세) 내란을 피해 37년부터 39년에 걸쳐 3회 이탈리아 여행, 르네상스 회화와 17세기 바로크회화 거장들의 작품을 새롭게 평가하기 시작함.

1938(34세) 1월 파리에서 초현실주의 전시회를 열고, 7월 런던에서 프로이트를 만나 그의 초상화를 수점 그림. 파리 국제 초현실주의전에 〈비 내리는 택시〉를 전시.

1939(35세) 독특한 정치관 때문에 초현실주의 그룹에서 제명되어 뉴욕에서 활동하게 됨. 뉴욕 만국박람회를 위해 〈비너스의 꿈〉을 제작, '상상력의 독립과 자기 광기에 대한 인권선언' 을 발표. 발레 퍼포먼스 《바카날》 등을 작업. 제2차 세계대전 발발, 파리를 떠나 다음 해까지 아르카숑에 머뭄.

1940(36세) 독일군의 프랑스 점령으로 갈라와 함께 미국으로 건너가 1949년까지 체류.

1941(37세) 발레 《미로》의 대본을 쓰고 무대장치를 디자인. 11월 19일부터 다음 해 1월 11일까지 뉴욕 현대미술관에서 처음으로 대회고전. 본 전시회는 이후 43년 5월까지 전미국 8대 도시를 순회.

1942(38세) 자서전 《살바도르 달리의 비밀스런 삶》 출간.

1943(39세) 뉴욕의 뇌들러 화랑에서 초상화전. 헬레나 루빈스타인을 위한 벽화 디자인.

1944(40세) 소설 《숨겨진 얼굴》 간행, 발레 《미친 트리스탄》, 《감상적인 회화》의 대본과 무대장치, 모리스 산도스의 〈환상적인 기억〉의 삽화.

1945(41세) 뉴욕의 비뷰 화랑에서 개인전. 원자와 원자 내부의 세계에 관심을 보이는 작품을 전시. 〈빵 바구니〉제작. 〈피게라스 숭배〉를 그림. 모리스 산도스의 〈미로〉삽화.

1946(42세) 월트 디즈니사와 함께 애니메이션 영화 〈데스티노〉를 계획. 알프레도 히치콕 감독의 〈백색의 공포〉에 등장하는 꿈의 장면 작업.

1947(43세) 핵 실험장 비키니 섬에 관한 〈비키니 섬의 세 스핑크스〉제작.

1948(44세) 포르트 리가트에 돌아와 고전주의적, 종교적 작품을 제작하기 시작.《마술 기술자의 50가지 비결》간행

1949(45세) 갈라를 모델로 〈포르트 리가트의 마돈나〉를 그려서 교황 바오로 12세에게 보임. 뉴욕 초연 유명한 연극 '삼각모자(The three cornered hat)'의 무대장식 및 의상디자인 제작(프리마돈나 ; Ana Maria).

1950(46세) 〈포르트 리가트의 마돈나〉를 다시 그려 11월부터 51년 1월까지 뉴욕의 카스테어즈 화랑에서의 개인전에 출품.

1951(47세) 〈십자가의 성 요한의 그리스도〉를 제작. 파리에서 '신비 선언문'을 작성. 〈원자핵 신비주의〉의 레이아웃을 보임.

1952(48세) 단테의《신곡》삽화 102점을 제작. 〈유리색의 미립자적 성모 승천〉, 〈원자핵의 십자가〉 등을 제작.

1954(50세) 로마의 파레, 파라비치니에서 대회고전. 이 개인전에서 베네치아, 밀라노를 순회하면서 〈초입방체적 인체〉를 제작. 사진작가 필립 할스먼과 함께 〈달리의 콧수염〉 기획.

1955(51세) 〈최후의 만찬〉 제작, 소르본느 대학에서 '편집증적 비평방식'의 현상학적 국면에 대해 강연.

1956(52세) 7월부터 9월까지 벨기에에서 초기 작품을 많이 포함

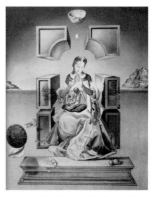

〈포르트 리가트의 마돈나〉

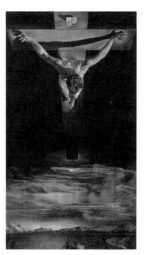

〈십자가의 성 요한의 그리스도〉

《천재의 일기》 표지

〈참치잡이〉

한 대회고전. 《오래된 모던 아트의 코큐》 출판.

1957(53세) 대작 〈산차고 엘 그란데〉 제작. 석판으로 《돈키호테》의 삽화 제작.

1958(54세) 〈테투안의 전쟁〉 제작. 지로나에서 혼배 성사

1959(55세) 〈크리스토퍼 콜럼버스의 아메리카 발견〉 완성.

1963(59세) 《밀레의 '삼종기도'의 비극적 신화》 출판. 뉴욕 뇌들러 화랑에서 전람회. 팝아트를 예감케 하는 〈죽은 형의 초상〉 제작.

1964(60세) 9월~11월 동경, 나고야, 교토에서 회고전. 《천재의 일기》 간행.

1965(61세) 다음 해까지 뉴욕에서 대회고전. 〈달러의 화신〉 제작.

1966(62세) 로베르 데샤르누와 크리스토프 아벨디에 의한 '소프트 포트레이트' 전.

1967(63세) 〈참치잡이〉 완성.

1968(64세) 프랑스 5월혁명을 기해 《나의 문화혁명》이라는 제목의 팜플렛 발행.

1969(65세) 프랑스 국유철도를 위한 포스터 제작.

1970(66세) 피게라스에 달리 미술관을 만들기 위한 재단이 설립. 《달리에 의한 달리》 집필. 11월 21일~이듬해 1월 10일 로테르담의 포이만스 미술관에서 유럽 최초의 회고전이 열림.

1971(67세) 3월 7일 클리블랜드에 달리 미술관 개관. 피게라스의 달리 미술관을 위해 천정화를 제작. 《달리 위[)》를 간행.

1972(68세) 4월부터 5월 뉴욕 뇌들러 화랑에서 처음 3차원 작품 전람회 개최.

1973(69세) 《불사의 10개 처리법》을 출판.

1976(72세) 에칭 이솝우화 시리즈 제작. 최초의 입체경 설치작업.

1979(75세) 프랑스 미술원 회원 가입. 파리의 조르주 퐁피두 센터에서 대규모 회고전을 가짐.

1982(78세) 플로리다 주 세인트피터즈버그의 살바도르 달리 미술관 낙성식. 푸볼 성에서 갈라 사망. 후안 카를로스 국왕으로부터 '푸볼 후작'으로 책봉됨.

플로리다, 세인트피터즈버그
살바도르 미술관

1983(79세) 스페인 마드리드와 바르셀로나에서 최초의 대규모 전시회를 엶. 최후의 작품 완성.

1989(85세) 1월 23일, 피게라스에서 심장마비로 사망.

참고문헌

Robert Descharnes, 《DALÍ》, TASCHEN, 2002

Robert Radford, 《Dalí》, Phaidon Press Limited, 1997

Salvador Dali, 《Salvador Dalí, Journal d'un génie》, Editions de la Table Ronde, 1964

J.L.Gimenez-Frontin, 《Teatre-Museu Dali》, Electa España, 1994

Eric Shnes, 《DALÍ》, Studio Editions Ltd, 1994

Robert Descharnes · Gilles Néret, 《DALÍ》, TASCHEN, 2004

《달리》, 로버트 래드퍼드 저/김남주 역, 한길아트, 2001

《살바도르 달리》, 살바도르 달리 저/이은진 역, 이마고, 2002

《달리, 나는 천재다!》, 살바도르 달리 저/최진영 역, 다빈치, 2004

《달리, 20세기 미술의 발견》, 유재길 · 이돈수 역, 예경, 1995

오진경, 살바도르 달리 편집병적-비판방법에 대한 연구, 이화여대 대학원, 1983

Salvador Dali

살바도르 달리 탄생 100주년 기념전

조각, 회화, 패션, 영화 등 20세기 예술사를
뒤흔든 초현실주의의 거장 달리의 전시회에
여러분을 초대합니다

이 전시회는 서울을 비롯 대구,
부산으로 순회합니다

전시회 일정에 관한 자세한 내용은
홈페이지를 참조하세요

www.I LOVE DALI.com

▶ 이번 전시회에서는 달리의 조각 · 판화 · 가구와 패션 디자인
등의 작품이 전시되며, 달리의 영화 〈안달루시아개〉가
상영됩니다

살바도르 달리 탄생 100주년 기념전

조각, 회화, 패션, 영화 등 20세기 예술사를 뒤흔든
초현실주의의 거장 달리의 전시회에 여러분을 초대합니다

※ 본 할인권은 1매 2인에 한해서 단체요금으로 할인해드립니다

전시일정: 2004년 6.12~2005년 3. 13
(대구, 부산에서도 서울과 동일한 할인혜택을 받을 수 있습니다)

〈특별 할인권〉

본 할인권은 1매 2인
사용 가능합니다

www.I LOVE DALI.com

Salvador Dalí

Salvador Dali

Salvador Dali